레이어 효과로 완성하는

캐릭터 컬러링

소재와 재질편

| 솔라카 저 |

DIGITAL BOOKS
디지털북스

레이어 효과로 완성하는

캐릭터 컬러링

소재와 재질편

| 만든 사람들 |
기획 IT·CG기획부 | 진행 양종엽·장우성 | 집필 솔라카 | 편집·표지디자인 원은영D.J.I books design studio

| 책 내용 문의 |
도서 내용에 대해 궁금한 사항이 있으시면
저자의 홈페이지나 디지털북스 홈페이지의 게시판을 통해서 해결하실 수 있습니다.
디지털북스 홈페이지 www.digitalbooks.co.kr
디지털북스 페이스북 www.facebook.com/ithinkbook
디지털북스 인스타그램 instagram.com/dji_books_design_studio
디지털북스 이메일 djibooks@naver.com
디지털북스 유튜브 유튜브에서 [디지털북스] 검색
저자 이메일 etnoc@naver.com
저자 트위터 @p2nki
저자 블로그 blog.naver.com/etnoc

| 각종 문의 |
영업관련 dji_digitalbooks@naver.com
기획관련 djibooks@naver.com
전화번호 (02) 447-3157~8

머리말

어렸을 때 그림을 그리면서 색칠을 할 때만 되면 마치 캐릭터가 살아나는 듯한 기분이 들어서 두근거렸습니다.

그러나 색칠을 잘 못해서 그림이 엉망이 되는 날이 올 때마다 마음에 수심이 생겼습니다. 왜 색칠을 하면 완성이 어려운지 이유에 대해 생각해보니 늘 손이 가던 방법대로만 하면 실패를 자주 한다는 것을 깨달았고, 채색에 필요한 요소들을 공부하고 난 후에는 꽤나 많은것들이 다르게 보였습니다.

그동안 채색을 하며 겪었던 어려움과 해소 방법들을 많은 학생들에게 공유해왔습니다. 그 이야기들을 천천히 풀어보고자 합니다.

이 책에서는 정답을 알려주는 작법서가 아닌 채색을 할 때 필요한 기본적인 지식과 캐릭터를 그릴 때 자주 필요로 하는 소재들을 이해하기 위한 내용으로 구성을 했습니다. 그림을 처음 시작하는 분들부터 그림을 그려왔던 분들까지 도움이 될 수 있는 이야기로 꾸몄으니 부디 도움이 되었으면 합니다.

이번 책을 통해서 채색을 어려운 과정으로 생각하는 것이 아닌, 즐거운 과정으로 생각할 수 있는 계기가 만들어지면 좋을 것 같습니다.

2021년 7월

작가 **솔라카**

● 23p — 선화 컬러링 예시

그림을 그릴 때 채색을 잘 하기 위해서는 어떤 것을 알아야 할까요?

그저 단순히 색을 잘 이해하면 해결되는 것 일까요?

채색은 간단하게 외워서 그려낼수록 응용해서 다양한 표현을 풀어나가는 힘이 약해져

그림이 점점 어렵게만 느껴집니다.

채색을 할 때 알아야 하는 기본적인 구성을 천천히 짚어보면서

그동안 쉽게 간과했었던 부분들을 채워나가 봅시다.

PART. 01

—

캐릭터
컬러링

—

● 23p — 입체 드로잉 예시

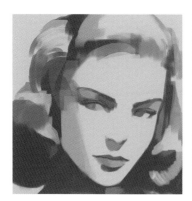
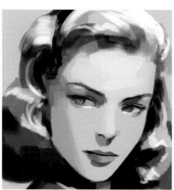
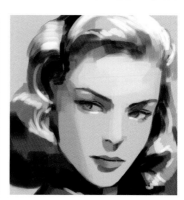

CHAPTER 1
캐릭터 컬러링

UNIT 01 채색에서 필요한 것

누구나 한 번쯤은 멋지게 그렸다고 생각한 선화 위에 색칠을 해보고, 그림을 망쳐본 경험이 있을 것입니다. 색칠은 왜 어려운 것이며 색칠을 하면서 자연스럽게 그림을 완성하려면 어떻게 그려야 할까요?

● 표현하고자 하는 장면은 머릿속에 그려져 있지만 그림으로 표현하려고 하면 왜 어려운 걸까요?

채색을 하려면 빛과 소재에 대한 이해가 있어야 합니다. 그림에는 빛과 소재에 대한 정보가 항상 들어가 있습니다. 빛은 대상을 볼 수 있게 만들어준 광원이고, 소재는 캐릭터와 같은 대상을 말하는 것입니다. 채색을 진행하면서 빛과 소재의 균형이 맞지 않을 때 그림이 어색하게 보입니다.

빛과 소재가 상황에 맞게 어우러졌을 때 완성도 높은 일러스트를 표현할 수 있습니다. 그림에서 필요한 빛을 다루는 방법과 소재에 따른 특징을 알고 쉽게 표현하기 위한 방법을 같이 찾아봅시다.

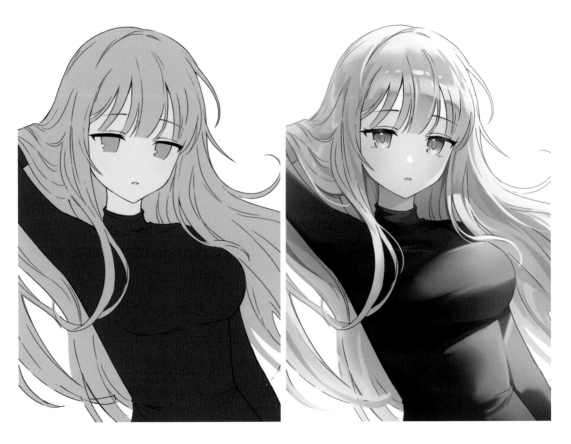

저는 포토샵과 판 타블렛을 사용하며 집필했지만 클립 스튜디오나 사이툴과 같은 다른 프로그램을 사용하셔도 무방합니다. 레이어 블렌딩 모드 기능이 있다면 스마트폰 애플리케이션을 통해 작업하셔도 좋습니다.

ADOBE PHOTOSHOP CC

레이어 블렌딩 모드를 활용해 빛과 색을 자유롭게 그릴 수 있다는 장점이 있습니다.

WACOM INTUOS - PTH-651

디지털 드로잉 입문용으로 적합한 도구입니다. 현재는 단종되었기 때문에 중고거래 외에는 구매할 방법이 없습니다.

현재 비슷한 기종으로는 와콤 인튜어스 PTH - 660가 있습니다.

PARBLO INTANGBO M

타블렛 업체 파블로의 협찬으로 Intangbo M또한 사용하였습니다. 좋은 가성비의 제품이라고 생각합니다.

● 필수로 준비해야하는 사항은 아니니 가볍게 참고만하셔도 됩니다!

CHAPTER 2
빛과 소재

 빛과 소재의 이해

빛은 조명이고, 소재는 그림에서 재질 표현이 필요한 모든 요소입니다. 소재는 재질의 고유 특성과 빛의 영향을 받아 그림에서 결과물로 나타납니다. 똑같은 소재라도 빛의 세기, 색상, 방향에 따라 다르게 채색되어야 하고 같은 빛이라도 소재의 상황에 따라 재질이 다르게 표현되어야 합니다.

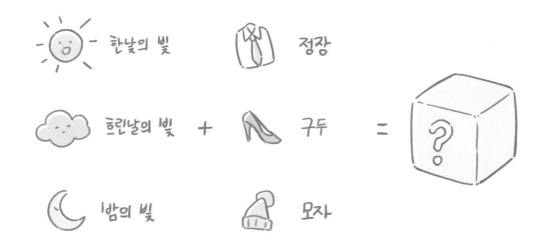

표현하고자 하는 소재의 특성과 빛의 상황을 이해하지 못하면 자연스러운 채색을 완성시키기 어렵습니다.

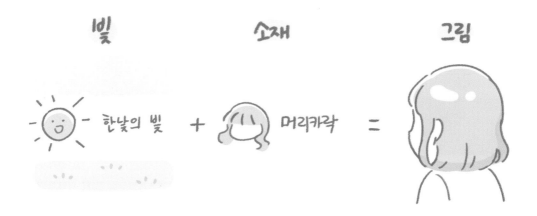

상황에 따른 빛의 표현 방법과 소재에 대한 재질의 특성을 알고 있다면 자연스러운 채색을 할 수 있습니다.

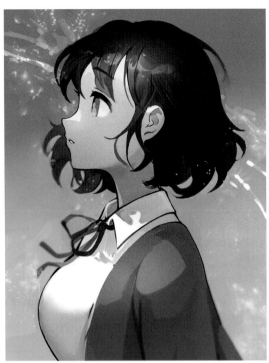 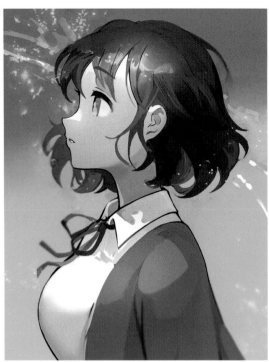

소재와 빛을 연관 지어 생각하지 않고 따로 그리게 된다면 첫 번째 예시 그림과 같이 배경과 캐릭터가 어울리지 않게 표현됩니다. 빛보다 소재에 집중하게 되는 경우, 소재가 가지고 있는 고유의 색상에서 벗어나지 않기 때문에 캐릭터와 배경에 그려진 빛의 상황과 다를 때 그림이 전체적으로 부자연스럽게 보입니다. 두 번째 예시 그림과 같이 빛의 상황에 따라 소재가 가지고 있는 고유의 색상이 변화한다면 자연스러운 연출을 할 수 있습니다.

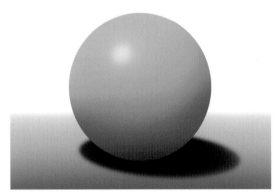 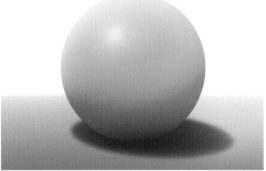

소재의 고유 색상이 빛의 영향을 받아 풍부한 색의 변화가 있다면 자연스러운 표현이 수월해집니다. '고유 색상은 그대로 그려야 한다.'는 고정 관념에서 벗어나는 것이 소재와 빛을 이해하는 방법입니다.

빛과 소재를 공부한다는 것은 머릿속에 막연히 생각했던 주제와 상황을 분위기에 맞는 일러스트를 그릴 수 있는 역량을 키워
나가는 것입니다. 먼저 빛과 소재의 특징을 알아보고 포토샵의 기능을 활용한 빛과 소재의 표현 방법을 배워봅시다.

빛의 종류

| 태양광 | 실내 조명 | 촛불 |

빛의 종류에는 크게 두 가지로 자연광과 인공광이 있으며, 다양한 세기와 색상의 광원들이 있습니다.

소재의 종류

| 캐릭터 | 옷 | 오브젝트 |

소재의 종류에는 캐릭터와 캐릭터가 입고 있는 옷, 그 외 사물이나 동물 등이 있습니다.

여러 가지 소재의 특징들과 빛의 상황에 따라 변화하는 색상을 생각하면서 매번 정확하게 표현하기는 어려운 일입니다. 포토샵의 레이어 블렌딩 모드를 활용하면 빛과 소재를 표현하는 데에 있어서 자연스럽게 표현하는 방법에 가까워질 수 있습니다.

CHAPTER 3
채색을 접근하는
여러 가지 방법

UNIT 01 다양한 그림체 알아보기

캐릭터를 그릴 때 빛과 색상이 필요하다는 것을 알았다면, 다음은 그림에서 무엇을 어떻게 표현하고 싶은지에 대한 이야기입니다.

단순하고 귀여운 그림부터 사실적인 표현의 그림까지 다양한 그림체 속에서 나만의 기준이 정해진다면 그림을 완성하기가 수월해집니다. 완성도의 기준을 모르겠다면 그림을 좋아하게 된 계기를 주변에서 찾아보세요. 당장 눈앞에 있는 하나의 그림을 완성하기 위한 목표를 생각해봐도 좋고, 한 명의 작가로써 개성을 찾기 위한 여정도 좋습니다.

● 그림을 그리기 전에 어떤 스타일을 좋아하는지에 대한 고민을 해봅시다.

그림의 완성도를 높이는 방법은 목적에 맞게 표현하는 것과 통일성을 지키는 것입니다. 좋아하는 그림체의 특징을 먼저 알고 어떻게 표현하고 싶은지 목적을 정한 다음, 전체적으로 균형을 맞춰 그려냈는지 확인해봅시다.

● 전체적인 묘사의 정도를 통일하면 그림의 완성도가 높아집니다.

왼쪽 그림보다 오른쪽 그림이 안정적으로 보이는 이유는 묘사의 정도를 통일시켜 그림의 완성도가 높아졌기 때문입니다. 왼쪽 그림이 불안정해 보이는 이유는 얼굴에 비해 머리카락은 테두리 선이 강하게 남아있고, 덩어리도 큼지막하고 단순하게 표현되어서입니다. 그림의 완성도는 무조건 묘사를 많이 한다고 해서 높아지는 것이 아니라 표현의 통일성이 느껴져 화면의 균형이 깨지지 않는 것을 의미합니다.

채색을 접근하는 방법은 다양합니다. 그림을 그릴 때 편한 방법이 무엇인지는 그림을 어느 정도 그려봐야 아는 경우가 많습니다. 결과물은 똑같은 그림체를 가지고 있어도 사람마다 그리는 순서에는 차이가 있을 수 있으므로 이 책에서는 디지털 페인팅에 전형적으로 쓰이는 두 가지 채색 방법을 소개해드리려 합니다.

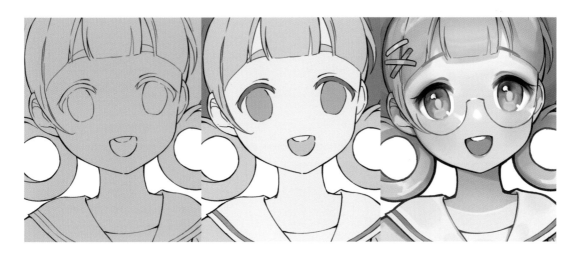

첫 번째로는 선으로 형태를 만들고 입체를 만들어 나가는 방법입니다. 선으로 형태를 확정 짓고 천천히 색을 쌓아가며 입체를 만들 수 있습니다. 완성본이 깔끔하고 작업 속도가 빠르게 진행된다는 장점이 있습니다. 그러나 선화 작업을 끝낸 후 채색을 진행하면 형태의 수정이 어렵다는 단점이 있습니다.

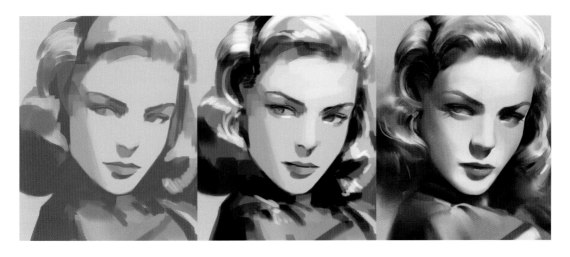

두 번째로는 면으로 입체를 만들면서 형태를 만들어 나가는 방법입니다. 면적과 양감을 확인하면서 그릴 수 있고, 형태의 수정이 편하다는 장점이 있습니다. 그러나 완성에 가까운 명확한 형태로 다듬기까지의 시간이 오래 걸린다는 단점이 있습니다.

앞서 말씀드렸듯이 그리는 방법에는 정답이 없기 때문에 선으로 그리는 방법과 면으로 그리는 방법의 장단점을 파악하고 시행착오를 겪어가며 최적의 작업 방식을 구체화해야 합니다.

필자는 처음에 면으로 그림이 어떻게 그려질 것인지 러프 스케치/썸네일을 제작하고 최종 시안이 결정되면 선으로 형태를 마무리한 다음 레이어를 활용해 채색을 진행합니다. 선과 면이 가지고 있는 각각의 장점을 활용한 작업 방식을 선호하고 있습니다.

01 러프 스케치

러프 스케치는 그림의 전체적인 계획 단계입니다. 스케치와 간단한 채색을 통해 형태의 입체감을 확인하면서 전반적인 색감이나 분위기를 결정합니다.

02 선화 작업

외곽선을 따면서 형태를 최종적으로 정리합니다. 러프 스케치 이후 작업은 형태가 수정될 일이 거의 없기 때문에 러프 스케치 단계에서 최대한 다듬고 선화 작업을 들어가도록 합니다.

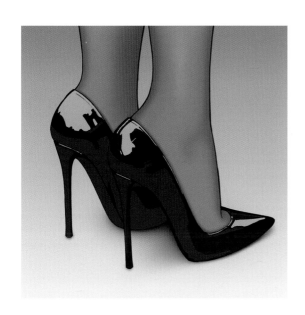

03 명암 표현

밑색을 배치한 뒤 빛의 방향을 설정하고 각각 밝
은 면적과 어두운 면적을 나눠 명암을 표현합니
다.

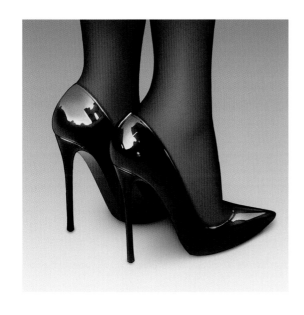

04 마무리 보정

전체적인 묘사를 정리한 뒤 레이어 블렌딩 모드
를 통해 색감을 풍성하게 보정하고 마무리합니
다.

● 51p — 글레이징 채색법

포토샵의 기능을 배우면 디지털에서 컬러링에 접근하는 편리한 방법이
무수히 많다는 점을 알 수 있습니다.
그림을 완성시키기 위한 과정 속에는 정답이라는 것이 없습니다.
디지털 페인팅에서 유용하게 쓰일 수 있는 포토샵의 기능들을 알고
재미있게 그려나갈 수 있는 방법을 찾아봅시다.

포토샵
이해하기

—

● 43p — 레이어 블렌딩 모드 '오버레이'

CHAPTER 1
인터페이스

UNIT 01 포토샵 도구 모음

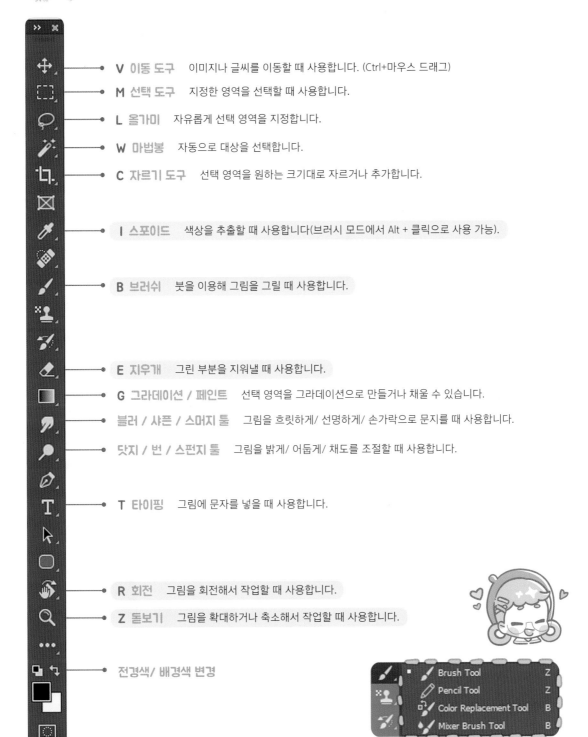

V 이동 도구 이미지나 글씨를 이동할 때 사용합니다. (Ctrl+마우스 드래그)

M 선택 도구 지정한 영역을 선택할 때 사용합니다.

L 올가미 자유롭게 선택 영역을 지정합니다.

W 마법봉 자동으로 대상을 선택합니다.

C 자르기 도구 선택 영역을 원하는 크기대로 자르거나 추가합니다.

I 스포이드 색상을 추출할 때 사용합니다(브러시 모드에서 Alt + 클릭으로 사용 가능).

B 브러쉬 붓을 이용해 그림을 그릴 때 사용합니다.

E 지우개 그린 부분을 지워낼 때 사용합니다.

G 그라데이션 / 페인트 선택 영역을 그라데이션으로 만들거나 채울 수 있습니다.

블러 / 샤픈 / 스머지 툴 그림을 흐릿하게/ 선명하게/ 손가락으로 문지를 때 사용합니다.

닷지 / 번 / 스펀지 툴 그림을 밝게/ 어둡게/ 채도를 조절할 때 사용합니다.

T 타이핑 그림에 문자를 넣을 때 사용합니다.

R 회전 그림을 회전해서 작업할 때 사용합니다.

Z 돋보기 그림을 확대하거나 축소해서 작업할 때 사용합니다.

전경색/ 배경색 변경

● 툴 바에서 오른쪽 클릭을 하면 부가적인 도구들을 볼 수 있어요!

- **캔버스 만들기** **Ctrl + N** 새 캔버스를 만듭니다. 그림의 사이즈와 해상도를 설정할 수 있습니다.

- **불러오기** **Ctrl + O** 저장해둔 그림을 불러옵니다.

- **저장** **Ctrl + S** 파일을 저장합니다.

- **창 닫기** **Ctrl + W** 열려있는 창을 닫습니다.

- **사이즈 조절** **[,]** 브러쉬나 지우개의 사이즈를 조절할 수 있습니다.

- **되돌리기** **Ctrl + Z** 작업을 한 단계 뒤로 갈 수 있습니다.

- **연속 되돌리기** **Ctrl + Alt + Z** 작업을 여러 단계 뒤로 갈 수 있습니다.

- **회전** **R** 화면을 회전할 수 있는 도구입니다. 캔버스를 돌려서 작업할 수 있습니다.

- **이동하기** **Space** 드래그로 화면을 이동할 수 있는 도구입니다.

- **선택 영역 해제** **Ctrl + D** 선택한 영역을 선택 해제합니다.

- **선택 영역 반전** **Ctrl + Shift + I** 선택한 영역을 제외한 나머지 영역을 선택할 수 있습니다.

- **복사하기** **Ctrl + C** 선택한 레이어 혹은 영역을 복사합니다.

- **붙여넣기** **Ctrl + V** 복사한 레이어 혹은 영역을 붙여 넣을 수 있습니다.

- **이미지 자유 변형** **Ctrl + T** 선택한 레이어 혹은 영역의 크기를 조정하거나 회전시킬 수 있습니다.

그림 그릴 때 자주 사용하는 도구의 단축키를 알아두면 작업 효율이 상승합니다.

그림을 그릴 때 자주 사용하게 되는 단축키들을 색칠하게 되면 그림과 같이 서로 멀리 떨어져 있습니다. 포토샵으로 드로잉을 처음 시작하려 하시는 분들은 이러한 인터페이스가 어렵게 느껴질 수 있습니다.

브러쉬와 지우개, 스포이드 등 드로잉에 자주 사용되는 도구들이 서로 멀리 떨어져 있어 작업에 다소 불편함을 느낄 수 있습니다.

< 포토샵 기본 단축키 설정 >

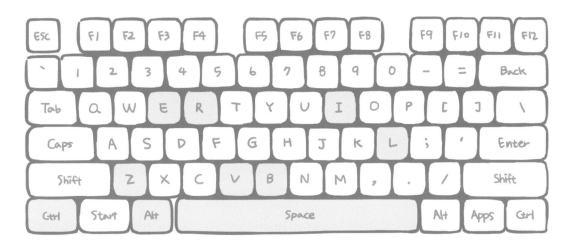

- **Z** 돋보기
- **L** 올가미
- **E** 지우개
- **V** 이동 도구
- **Space** 화면 이동
- **R** 회전
- **B** 브러쉬
- **I** 스포이드

포토샵 단축키는 사용자가 원하는 대로 설정해서 저장을 할 수 있습니다. 필자는 포토샵으로 드로잉을 처음 시작했을 때 기본 단축키가 드로잉에 최적화된 세팅은 아닌 것 같아 편하게 그림을 그릴 수 있게 단축키를 바꿔서 작업을 해왔습니다.

〈사용중인 키보드 설정〉

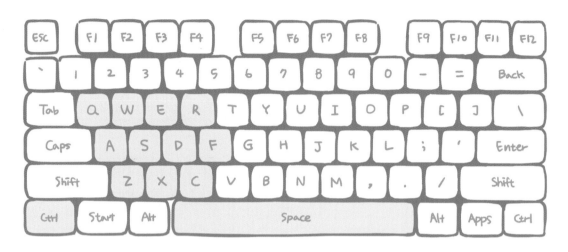

- **Z** 브러쉬
- **X** 지우개
- **C** 전경색 / 배경색 변경

- **A** 스포이드
- **S** 스머지 툴
- **D** 올가미 툴
- **F** 이동 도구

- **Q** 닷지 툴
- **W** 번 툴
- **E** 스펀지 툴
- **R** 회전

'편집 - 바로 가기 키 설정'혹은 단축키(Ctrl + Shift + Alt + K)메뉴를 통해 설정할 수 있습니다.

단축키를 익혀두면 그림을 그릴 때 시간이 단축됩니다. 잘 쓰는 기능은 단축키를 지정해 작업을 해보는 것도 좋은 방법입니다. 커스텀 단축키는 게임을 할 때 설정해놓는 기술 단축키와 같은 존재로 생각하시면 될 것 같습니다.

포토샵에는 그림에 도움이 되는 기능들이 많으니 조금씩 익숙해지면서 세부적인 기능들을 알아나가는 것이 좋습니다. 다양한 기능들을 알고 있다면 표현하고 싶은 그림에 가깝게 다가갈 수 있습니다.

TIP **포토샵 단축키를 저장해봅시다!**

1. 편집 - 바로 가기 키 혹은 단축키(Ctrl + Shift + Alt + K)의 메뉴에서 단축키를 설정합니다.

2. ①이나 ②메뉴를 통해 단축키를 저장합니다. (① - 현재 단축키 저장, ② - 현재 단축키 다른 이름으로 저장)

3. KYS 파일을 클라우드나 개인 드라이브에도 저장합니다. 개인 PC가 아닌 다른 PC에서 작업을 할 때 KYS 파일을 불러오면 커스텀 단축키가 세팅됩니다.

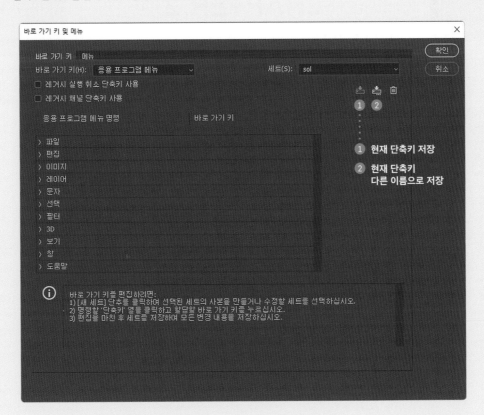

CHAPTER 2
브러쉬

UNIT 01　브러쉬 설정

브러쉬는 붓을 이용해 그림을 그릴 때 사용하는 도구입니다.
F5 단축키나 '창 - 브러쉬 설정'메뉴를 이용해 브러쉬의 목록
을 확인할 수 있습니다. 취향에 맞게 브러쉬 설정을 조정해
새로운 나만의 브러쉬를 만들 수 있습니다.

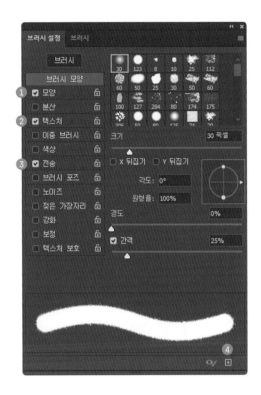

① **모양**　브러쉬의 크기 변화를 조절할 수 있다.

② **텍스처**　브러쉬에 질감을 더할 수 있다.

③ **전송**　브러쉬의 밀도와 투명도를 조절할 수 있다.

④ **새 브러쉬 저장**　설정값을 저장해 새로운 브러쉬를
생성할 수 있다.

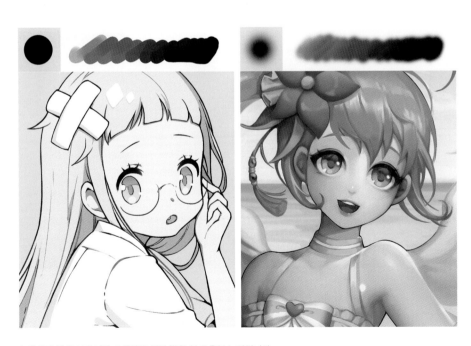

● 용도에 따른 브러쉬를 사용하게 되면 작업 시 효율이 높아집니다.

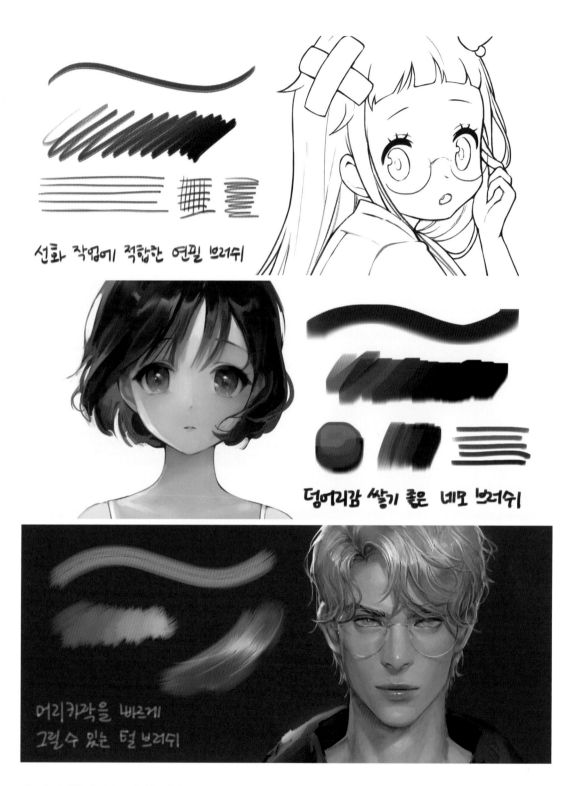

선화 작업에 적합한 연필 브러쉬

덩어리감 쌓기 좋은 네모 브러쉬

머리카락을 빠르게
그릴수 있는 털 브러쉬

평소에 작업할 때 기본 브러쉬를 제외하고 세 가지 종류의 커스텀 브러쉬를 사용합니다. 여러 가지 브러쉬를 사용해 그림에서 다양한 질감을 표현해봅시다.

이외에 평소에 제가 사용하는 브러쉬 세트를 네이버 블로그에 업로드해놓았습니다. 블로그 링크를 들어가셔서 다운로드 후 사용하시면 됩니다. 커스텀 브러쉬를 활용해 작업 시간을 단축하고 질감 표현을 더해 그림의 완성도를 올려봅시다.

● 저자 블로그 : https://blog.naver.com/etnoc

CHAPTER 3
레이어

UNIT 01 레이어 이해하기

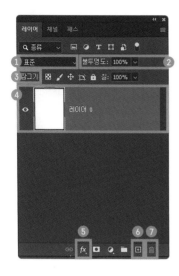

① **레이어 블렌딩 모드 선택** 선택한 레이어의 필터를 변경할 수 있습니다.

② **투명도 값 조절** 선택한 레이어의 투명도 값을 조절할 수 있습니다.

③ **투명 영역 잠금 옵션** 선택한 레이어의 투명한 영역에 작업을 할 수 없게 잠금을 걸 수 있습니다.

④ **바탕 레이어** 현재 선택한 레이어의 위치를 확인할 수 있다. 눈 모양을 클릭하면 레이어를 숨기거나 나타나게 조절할 수 있습니다.

⑤ **레이어 스타일** 선택한 레이어에 특수효과를 추가할 수 있습니다.

⑥ **새 레이어 만들기 (Shift + Ctrl + N)** 신규 레이어를 추가할 수 있다. 새로 추가된 레이어는 투명한 상태로 생성됩니다.

⑦ **레이어 삭제** 선택한 레이어를 삭제할 수 있습니다.

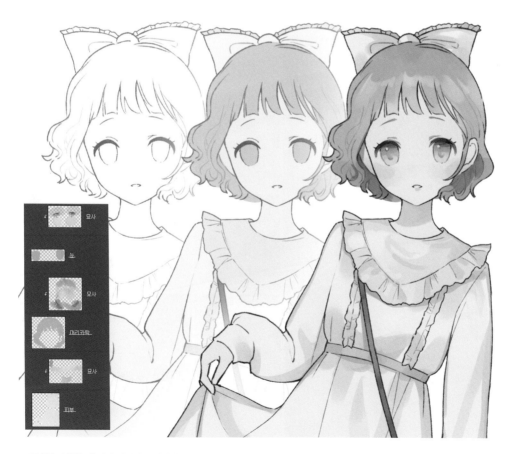

● 채색을 진행할 때 밑색 영역별로 레이어를 나눠 편리하게 그릴 수 있습니다.

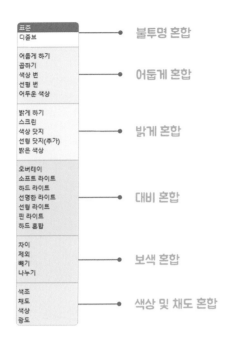

표준
디졸브
불투명 혼합

어듭게 하기
곱하기
색상 번
선형 번
어두운 색상
어둡게 혼합

밝게 하기
스크린
색상 닷지
선형 닷지(추가)
밝은 색상
밝게 혼합

오버레이
소프트 라이트
하드 라이트
선명한 라이트
선형 라이트
핀 라이트
하드 혼합
대비 혼합

차이
제외
빼기
나누기
보색 혼합

색조
채도
색상
광도
색상 및 채도 혼합

레이어 블렌딩 모드는 종류가 다양하니 큰 테마별로 성격을 먼저 파악해봅시다.

레이어 블렌딩 모드는 그림의 색상을 보정할 때 주로 사용합니다. 블렌딩 모드를 활용하면 그림을 그릴 때 다양한 분위기를 연출할 수 있습니다.

블렌딩 모드에는 종류가 많기 때문에 카테고리의 성격을 대략적으로 이해하고, 나머지는 직접 이미지에 합성을 해보면서 눈으로 익히는 편이 좋습니다.
블렌딩 모드를 쉽게 비유한다면 일상생활에서 쓰이는 카메라 어플의 필터와 같습니다. 필터가 없다면 사진을 찍을 때 현실적인 조명 밖을 벗어나기가 힘들어지듯이 그림도 늘 쓰던 색감에서 벗어나기가 어려워집니다. 자유롭게 그림이나 좋아하는 이미지로 보정해보면서 천천히 익혀보도록 합시다. 보정하는 방법이 익숙해진다면 표현할 수 있는 범위가 넓어질 것입니다.

● 레이어 블렌딩 모드는 종류가 다양하니 큰 테마별로 성격을 먼저 파악해봅시다.

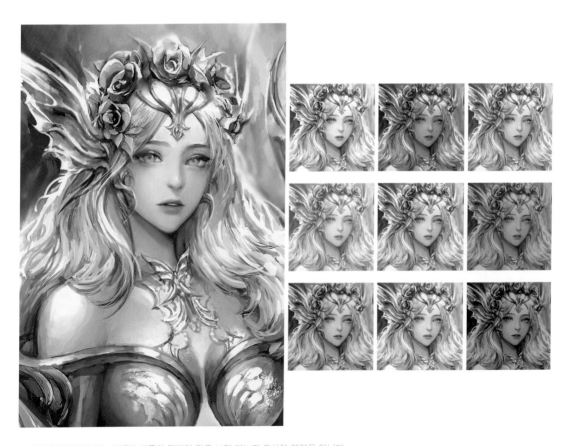

● 레이어 블렌딩 모드는 카메라 어플의 필터와 같은 보정 기능과 유사한 역할을 합니다.

UNIT 02 레이어 블렌딩 모드

● **표준 (기본 레이어) : Nomal**

기본으로 생성되는 모드입니다. 레이어 목록 창에서 상단에
있는 레이어는 하단에 있는 레이어를 덮습니다.

● **곱하기 (감산 혼합) : Multiply**

색을 겹쳐서 진하게 표현하는 모드입니다. 그림에서 어둠을
추가할 때 사용합니다. 어둡게 합성해주는 모드들은 하얀색
으로 칠하면 효과가 나타나지 않습니다.

● **스크린 (가산 혼합) : Screen**

빛을 더해 밝게 표현하는 모드입니다. 그림에서 빛을 추가할
때 사용합니다. 밝게 합성해주는 모드들은 검은색으로 칠하
면 효과가 나타나지 않습니다.

● 컬러 닷지 : **Color Dodge**

대비를 감소시키면서 빛을 더해주는 모드입니다. 강한 빛 표
현, 이펙트를 그릴 때 사용합니다.

TIP **컬러 닷지를 제대로 알아봅시다!**

컬러 닷지에는 두 가지 사용 방법이 있습니다. ❶ 이미지가 밝아지면서 대비가 줄어 빛이 은은하게 표현되는 효
과가 있습니다. ❷ 컬러 닷지 레이어에 배경 색상이 채워져있으면 대비가 강조되면서 빛이 선명하게 표현됩니다.

똑같은 컬러 닷지라도 결과물의 차이가 있기 때문에 필요한 방법을 선택해 그림에 사용합니다.

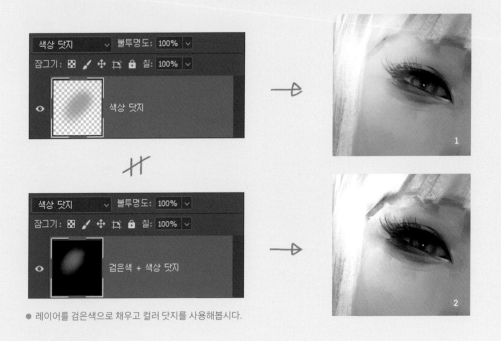

● 레이어를 검은색으로 채우고 컬러 닷지를 사용해봅시다.

● 오버레이 : Overlay

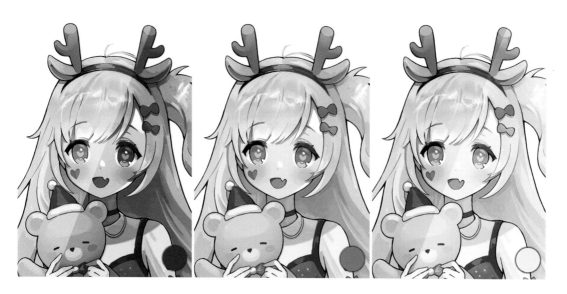

● 명도가 낮은 색상으로 적용했을 때 그림
이 어두워지면서 대비가 강해진다.

● 명도가 중간인 색상으로 적용했을 때 조
명의 색상에 변화가 생긴다.

● 명도가 높은 색상으로 적용했을 때 그림
이 밝아지면서 대비가 강해진다.

스크린과 곱하기의 기능을 합친 모드입니다. 명도에 따라 그림에서 밝음과 어둠을 추가할 수 있습니다. 중간계열의 색상을
이용하면 기본 색상에 변화를 줄 수 있습니다. 오버레이는 용도에 맞게 사용한다면 빛과 어둠을 동시에 다룰 수 있는 레이어
가 될 수 있습니다.

● 소프트 라이트 : Soft Light

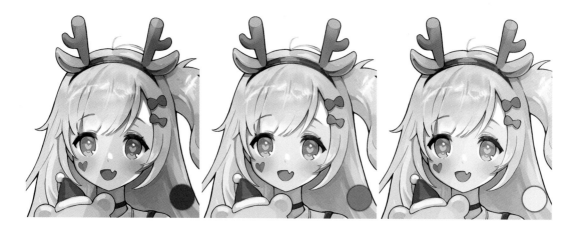

오버레이와 비슷하지만 대비를 약하게 다루는 모드입니다. 그림에서 은은하게 빛을 추가할 때 사용합니다.

- ● 색조 : Hue

색상을 이용해 그림을 보정할 때 사용하는 모드입니다.
하단에 있는 레이어의 채도와 명도를 유지하며 색상을 변경합니다.

- ● 색상 : Color

색상과 채도를 이용해 그림을 보정할 때 사용하는 모드입니
다. 색상과 채도를 변경하고 하단에 있는 레이어의 명도를
반영합니다.

색조 레이어는 채도의 변화를 줄 수 없기 때문에 흑백 상태에서 색상
을 변경할 수 없습니다.
색상 레이어는 채도의 변화를 줄 수 있어 흑백 상태에서 색상을 변경
할 수 있습니다.

- ● 채도 : Saturation

채도를 낮게 혹은 높게 그림을 보정할 때 사용하는 모드입
니다. 색상의 선명도를 통해 다양한 분위기를 연출할 수 있
습니다.

UNIT 03 클리핑 레이어

클리핑 레이어는 아래에 있는 레이어의 범위를 참조해 선택한 레이어의 영역을 제한합니다. 명암을 표현하거나 일부분의 색상을 보정할 때 유용하게 사용됩니다. 단축키 Ctrl + Alt + G를 이용하거나 선택한 레이어에 오른쪽 클릭 후 세부 메뉴에서 클리핑을 생성합니다.

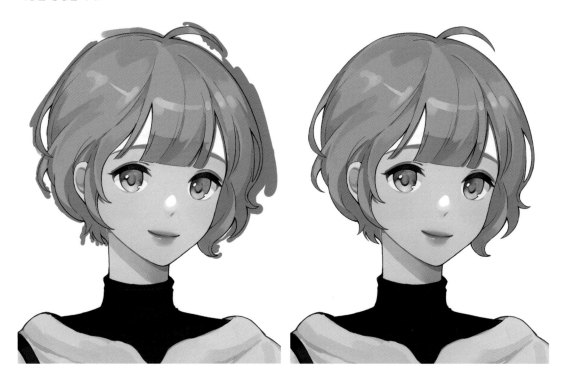

> 클리핑 레이어를 활용하면 밑색 작업 후 따로 외곽을 정리하지 않아도 깔끔한 표현이 가능합니다.

클리핑 레이어 설정하기

01 클리핑 레이어를 설정하기 전 선화 파일을 불러옵니다.

02 선화 레이어 밑에 머리카락 밑색을 칠합니다.

03 머리카락 레이어 상단에 명암 레이어를 생성합니다.
명암 레이어를 선택한 뒤 Ctrl + Alt + G 단축키를 통해 클리핑합니다.

04 머리카락(밑색) 레이어에 명암 레이어를 클리핑한
뒤 머리카락의 명암을 표현합니다.

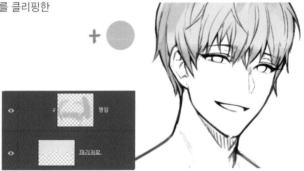

〈클리핑 해제 시〉

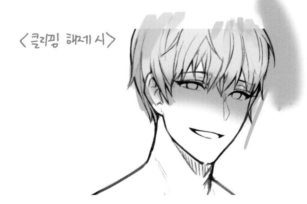

UNIT 03 레이어 마스크

레이어 마스크는 합성을 하거나 이미지를 보정하고 편집할 때 사용하는 기능입니다. 원본 이미지를 훼손하지 않고 편집할 수 있다는 장점이 있어 컬러링 작업에 자주 사용됩니다.

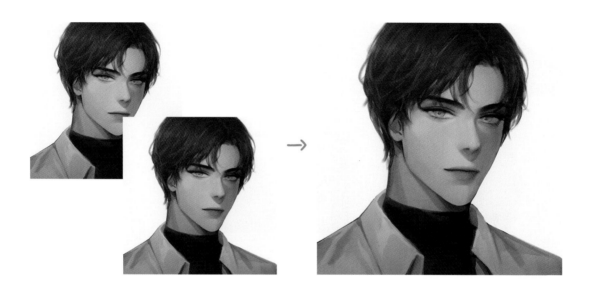

레이어 마스크를 사용하면 두 가지 이미지를 합성해 새로운 이미지로 표현할 수 있습니다.

레이어 마스크 설정하기

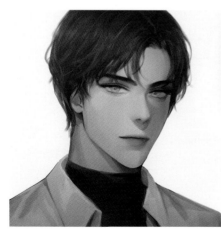

01
합성에 필요한 두 가지 이미지를 불러와 레이어를 나란히 배치합니다.

02

레이어 메뉴 하단에 있는 레이어 마스크 메뉴를 통해 선택한 레이어에
마스크를 활성화합니다.

03

레이어 마스크 영역에는 흑백으로만 드로잉을 할 수 있습니다.
합성하고 싶은 부분을 검은색으로 표시합니다.

 →

레이어 마스크에 흰색으로 영역을 나타내거나 검은색으로 영역을 숨길 수 있습니다.

레이어 마스크를 활용하면 이미지의 일부분을 편집해 원하는 색상으로 조정하거나 질감을 추가해 그림의 완성도를 끌어올릴
수 있습니다. 두 가지의 다른 그림을 섞어 하나의 새로운 그림을 나타내봅시다.

CHAPTER 4
기능을 활용하여
그려보기

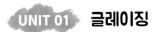 **글레이징**

레이어 블렌딩 모드와 같은 포토샵의 몇 가지 기능들을 알고 있으면 글레이징 기법으로 그림을 그릴 수 있습니다. 글레이징 기법이란 흑백 이미지에서 색상을 천천히 쌓아가며 그림을 완성하는 기법입니다. 포토샵에는 색상을 추가하는 도구들이 많기 때문에 그리는 방법도 여러 가지입니다. 그림의 완성도를 올릴 수 있는 다양한 기능들에 대해 설명을 드리고자 합니다.

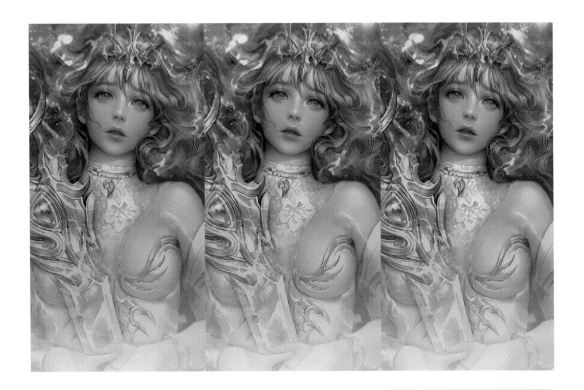

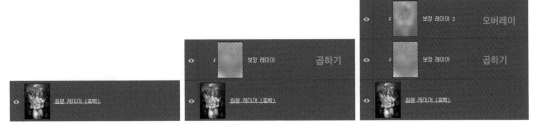

글레이징은 자연스러운 색감으로 그림을 완성할 수 있다는 장점이 있습니다. 포토샵의 보정하는 기능들을 활용하며 익숙해지는 연습이 필요합니다. 글레이징에 자주 쓰이는 기능에는 컬러 밸런스, 레이어 블렌딩 모드, 그라디언트 맵이 있습니다.

UNIT 02 색상 균형

색온도와 조명의 색상을 조정할 수 있는 기능입니다.

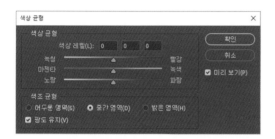

색상 균형은 상단에 있는 이미지 - 조정 - 색상 균형(단축키 Ctrl + B) 메뉴를 통해 사용할 수 있습니다. 그림의 색조화를 전반적으로 수정할 수 있어 조명의 색상과 색온도 조정에 유용하게 사용됩니다.

하단에 있는 색조 균형을 통해 어두운 부분과 밝은 부분의 색상을 따로 조정할 수 있습니다.

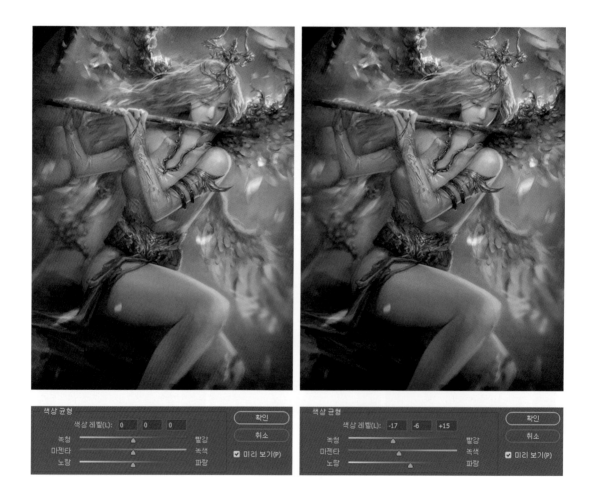

색상 균형을 통해 흑백 이미지를 컬러 이미지로 변환시킬 수 있습니다. 직관적으로 색온도를 조정할 수 있어 일러스트의 색상 시안을 결정하는 초벌 작업 때 많이 사용됩니다. 선택 영역을 지정한다면 개별로 색상을 조정할 수 있습니다.

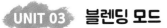

블렌딩 모드

레이어끼리 섞어서 다른 결과물을 표현할 수 있습니다.

레이어의 블렌딩 모드는 색상을 쉽게 보정할 수 있어 채색에서 유용하게 사용할 수 있습니다. 전체적으로 통일된 색감으로 안정적으로 컬러링을 완성하거나, 상황에 따른 빛 연출을 통해 일러스트를 풍부하게 구성할 수 있습니다.

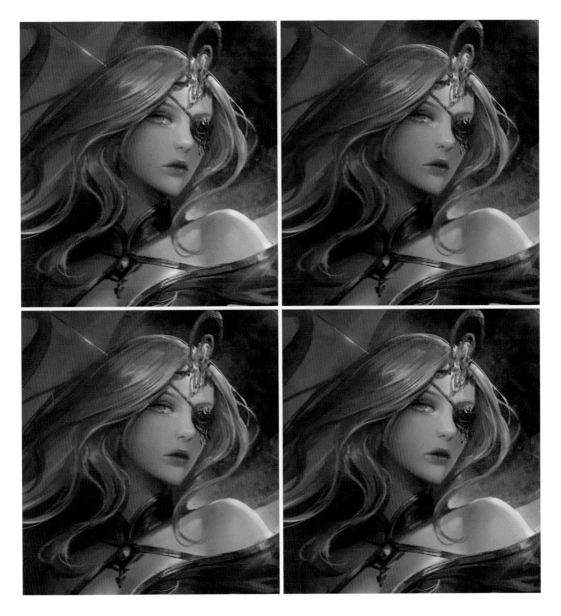

흑백 이미지에서 조금씩 색상을 쌓아나가면서 컬러링 작업을 진행합니다. 색상을 입히는 과정에서 레이어 블렌딩 모드가 사용됩니다. 블렌딩 모드의 역할을 알고 사용할수록 작업 시간이 단축됩니다. 항상 쓰던 색상 팔레트에서 벗어나 다양한 연출과 색감으로 표현할 수 있다는 장점이 있습니다.

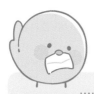

TIP 오버레이의 올바른 사용법을 알아봅시다!

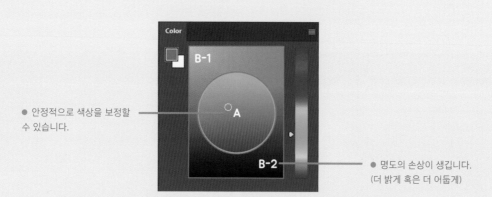

● 안정적으로 색상을 보정할 수 있습니다.

● 명도의 손상이 생깁니다.
(더 밝게 혹은 더 어둡게)

글레이징에서 자주 사용되는 오버레이는 이미지에 색상을 더해, 보다 쉽게 색상을 더하거나 전체적인 분위기를 조정할 수 있습니다. 이미지에 색상을 추가할 때는 오버레이로 보정하는 색상 값을 중간 계열의 색상으로 칠해야 명도의 손상 없이 색상이 보정됩니다.(컬러바에서 ⓐ와 같은 영역)

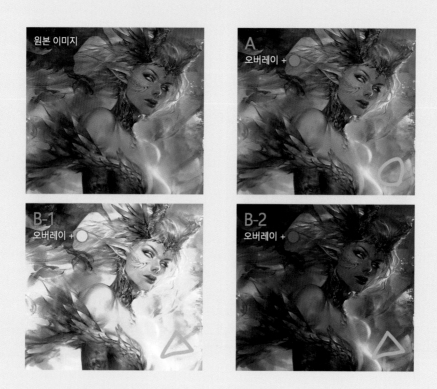

원색이나 밝고 어두운 색상을 지양하도록 합니다(컬러바에서 ⓑ와 같은 영역). 명도가 손상되면 이미지의 형태가 보이지 않게 되니 주의합니다.

 UNIT 03 **그라디언트 맵**
필터를 만들어 이미지의 색상을 조절할 수 있습니다.

그라디언트 맵은 이미지를 보정하는 필터를 만드는 도구입니다. 그라디언트 맵을 이용하면 흑백 이미지에서 쉽게 컬러 작업을 할 수 있고 컬러 이미지에서도 색상을 편하게 수정할 수 있다는 장점이 있습니다.

그라디언트 맵 설정하기

01 창 - 조정 - 그라디언트 맵 메뉴를 통해 그라디언트 맵을 사용할 수 있습니다.

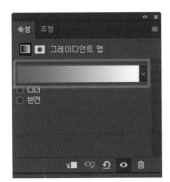

02 색상을 편집할 수 있습니다. 왼쪽은 어두운 계열의 색상, 오른쪽은 밝은 계열의 색상을 어떻게 보정할 것인지 정합니다.

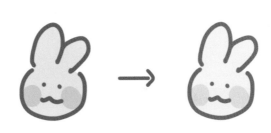

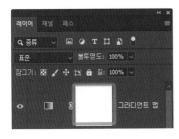

03 레이어 마스크를 이용해 보정 효과를 드러낼 부분과 드러내지 않을 부분을 조정할 수 있습니다.

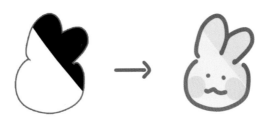

그라디언트 맵을 사용하는 두 가지 방법이 있습니다. 첫 번째로는 그림의 전체적인 색감을 조정하는 방법이고, 두 번째로는 부분적인 채색을 완성도 있게 만드는 방법입니다. 두 가지 방법을 적절히 활용한다면 컬러링을 빠르게 완성할 수 있습니다.

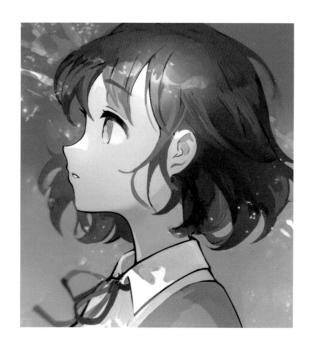

01 불러오기

편집하고 싶은 그림을 불러옵니다.
(새 파일 열기 - Ctrl + O)

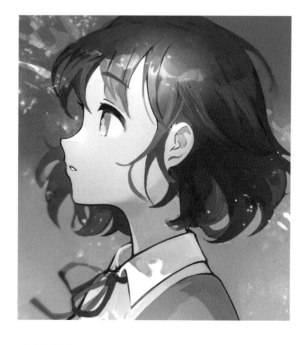

02 그라디언트 맵 생성

창 - 조정 - 그라디언트 맵 메뉴를 통해 ❶ 그라디언트 편집기 창을 띄웁니다. ❷ 메뉴를 통해서 그라디언트의 종류를 선택할 수 있습니다.

그라디언트 편집기 창을 통해 색상을 직접 조정할 수 있습니다. 그림의 전체적인 색감을 보정하기 위한 그라디언트와 피부, 머리카락, 눈동자와 같이 일부분의 채색을 완성하기 위한 그라디언트를 만들어봅시다.

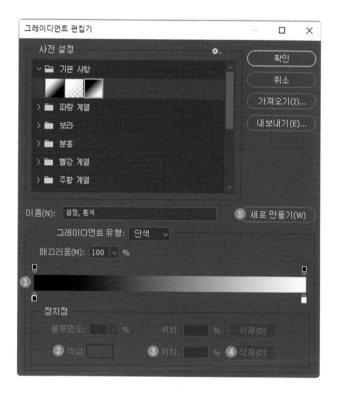

① 선택한 영역의 색상이 그림에 영향을 미치는 정도를 드래그로 조절할 수 있습니다.

② 선택한 영역의 색상을 변경할 수 있습니다.

③ 선택한 영역이 영향을 미치는 정도를 조절할 수 있습니다(그림의 명도에 따라 보이는 결과가 다르게 되니 수치를 일반화하는 것은 추천하지 않습니다. 현재 보정하고 있는 그림을 보면서 어울리는 값을 찾습니다.)

④ 선택한 영역을 삭제합니다.

⑤ 현재 그라디언트 세팅 값을 저장합니다.

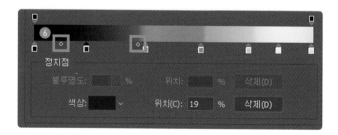

⑥ 선택한 영역의 색상과 양옆에 있는 색상 사이의 간격을 조절할 수 있습니다.

＊ 하단의 여백을 클릭하면 그라디언트 맵에 색상을 추가할 수 있습니다.

03 그라디언트 색 지정

선화와 하이라이트의 선명도를 위해 가장 어두운 계열의 색상은 검은색으로, 가장 밝은 부분의 색상은 하얀색으로 지정합니다. 중간 계열의 색상 위주로 톤을 추가해 이미지를 전체적으로 보정합니다.

04 그라디언트 맵 추가

눈을 채색하기 위해 그라디언트 맵을 하나 더 생성합니다. 그라디언트 에디터에서 색상을 조정합니다.

그라디언트 맵은 이미지의 명도에 따라 지정한 색상으로 바꿔주는 보정 툴이므로 레이어 창에서 상단에 위치하는 그라디언트 맵의 영향을 가장 많이 받게 됩니다.

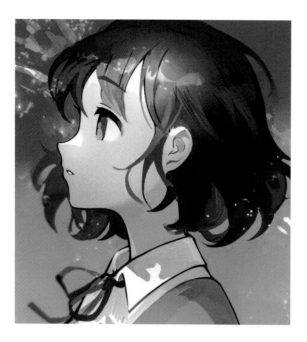

05 마스크 영역 지정

눈 채색 레이어의 마스크 영역에 필요한 부분을
제외하고 모두 검은색으로 칠합니다.

효과 드러내기 - 하얀색
효과 감추기 -검은색

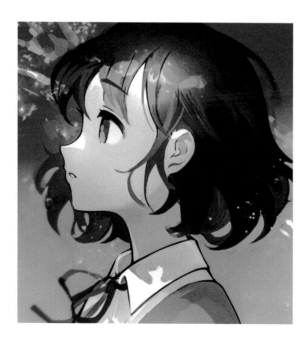

06 색상 지정2

채색이 필요한 부분에 각각 그라디언트 맵과 마
스크 영역을 통해 색상을 지정하고 마무리합니
다.

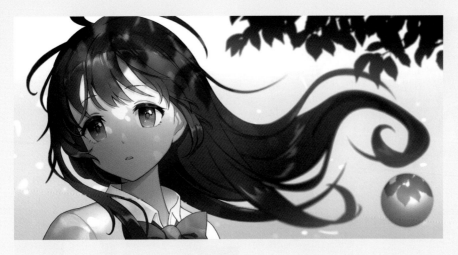

● 77p — 자연광, 나뭇잎 사이로 비치는 빛

그림을 그릴 때 빛과 색상을 따로 분리해서 생각하기 쉽지만
빛과 색상은 서로 뗄수 없는 관계입니다.
빛이 없으면 색상은 존재할 수 없습니다.
빛의 원리를 알고 있다면 색상의 변화도 자연스럽게 이해됩니다.
빛의 원리를 알고 다양한 상황의 연출 방법을 알아봅시다.

PART. 03

—

빛과 색상

—

● 80p — 인공조명, 사무실

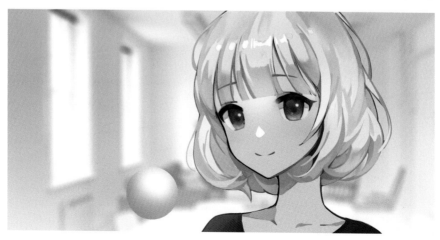

CHAPTER 1
형태의 원리

우리가 다양한 소재의 형태를 볼 수 있는 이유는 주변에 빛이 있기 때문입니다. 빛이 존재하지 않는 공간에서는 눈을 뜨고 있어도 캄캄한 어둠만 보이겠지요. 그림에서는 인물과 동물, 사물 그리고 풍경과 같은 우리가 눈으로 볼 수 있는 소재들이 다양하게 등장합니다. 다양한 상황의 소재를 그리기 위해서는 빛의 원리를 알고 있어야 합니다.

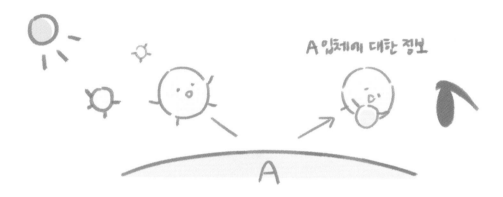

빛은 대상의 정보를 우리 눈으로까지 정보를 옮겨주는 에너지입니다. 위의 그림에서는 태양광이라는 빛 에너지가 A 대상의 형상을 우리 눈으로 옮겨주는 모습을 볼 수 있습니다. 빛이 없으면 대상의 생김새와 색상, 재질과 같은 정보들을 우리 눈으로 볼 수 있을까요? 주변 환경에서 빛이 없을 때와 있을 때의 상황을 관찰해봅시다.

● SAMPLE 1 대상의 정보를 전달해주는 빛 에너지가 없어 대상을 관찰하기가 어렵습니다.

● SAMPLE 2 대상의 정보를 전달해 주는 빛 에너지(형광등) 가 있어 대상을 관찰할 수 있습니다.

빛은 세기와 거리, 방향에 따라 그림에서 각기 다른 역할을 할 수 있습니다. 주변에서 흔히 볼 수 있는 예로는 맑은 날과 흐린 날의 조명 차이가 있습니다.

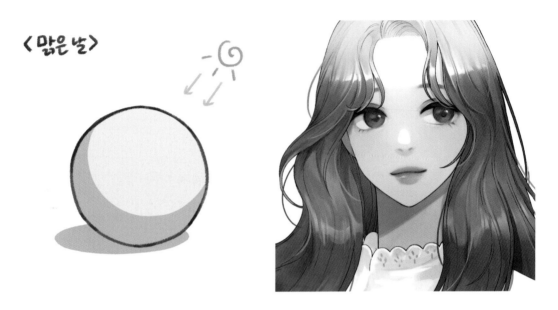

맑은 날의 광원은 빛을 받아 밝아진 부분과 빛을 받지 못해 그림자가 생기는 부분의 명암 대비가 뚜렷합니다. 입체감이 명확하고 강렬한 인상을 전달하는 효과가 있습니다.

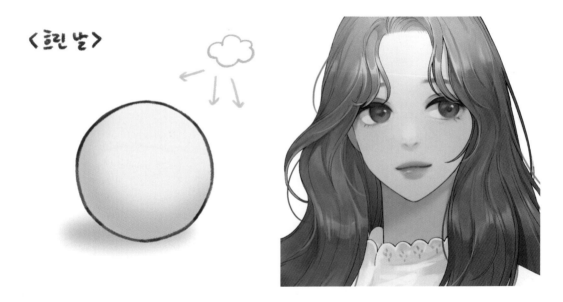

흐린 날의 광원은 빛을 받아 밝아진 부분과 빛을 받지 못해 그림자가 생기는 부분의 명암 대비가 모호합니다. 부드러운 인상을 전달하는 효과가 있습니다.

UNIT 02 빛의 밝기

빛의 밝기에 따라 달라지는 표현 방법을 이해해 봅시다.

빛의 밝기에 따라 그림에서의 표현 방법이 달라집니다. 빛의 밝기를 쉽게 이해하는 방법은 주변에서 바로 볼 수 있는 시간대별로 변화하는 환경에 따른 인물을 관찰해보는 것입니다.

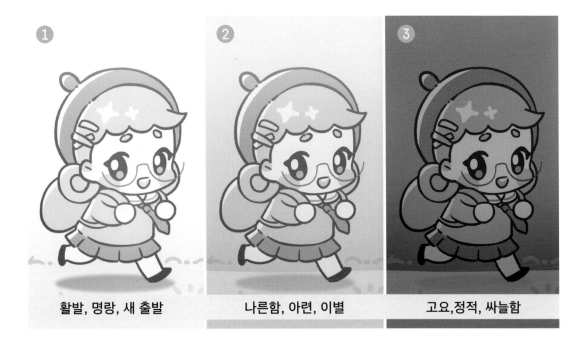

① 활발, 명랑, 새 출발

② 나른함, 아련, 이별

③ 고요, 정적, 싸늘함

❶번과 같은 낮 시간대에는 태양빛이 인물을 내리쬐고 있어 전반적으로 밝고 물체와 그림자의 명암 대비가 강합니다. 대상을 입체적으로 볼 수 있어 그림에 자주 사용되는 조명입니다.

❷번과 같이 해가 저물어가는 시간대에는 낮 시간대보다는 물체와 그림자의 명암 대비가 줄어든 모습을 관찰할 수 있습니다.

❸번과 같은 밤 시간대에는 태양이 완전히 저물고 달빛이 주광원으로 대체됩니다. 달빛은 빛의 세기가 약해 물체와 그림자의 명암 대비가 약하고 전체적으로 어둡습니다.

주변 환경에 간단한 오브젝트를 설치하고 시간대별로 변화하는 이미지를 그려보면서 빛의 밝기에 대해 이해해봅시다.

CHAPTER 2
빛의 활용

UNIT 01 빛의 방향

빛이 오는 방향에 따라 다양한 감정 표현을 그릴 수 있습니다.

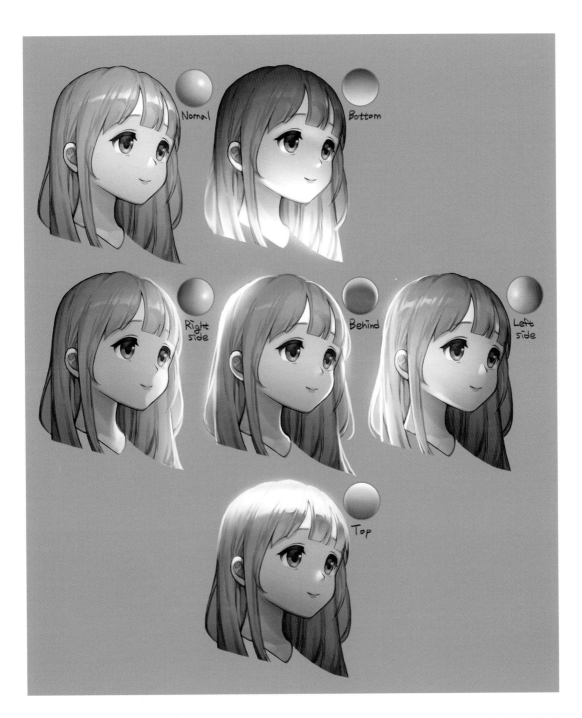

빛이 오는 방향에 따라 감정과 상황을 다양하게 표현할 수 있습니다. 그림의 주제와 어울리는 조명 연출을 더하면 그림을 통한 메시지 전달이 효과적입니다. 빛 방향에 따른 분위기를 알고 그림에 적용시켜봅시다.

● **정면광** 대상의 앞쪽에서 비추는 빛입니다.

기본적으로 많이 사용되는 조명이며, 그림자가 거의 없고 평면적인 느낌이 강하다는 특징이 있습니다. 질감을 잘 드러내지 않고 인물의 부드러운 인상을 전달하기에 좋습니다.

● 대상에 초점을 맞춰 초점 밖에 있는 배경을 흐리게 만들면 주제를 강조할 수 있습니다.
정면광은 입체적인 형태를 관찰하기가 힘들기 때문에 배경을 최대한 단순화시켜야 합니다.

● **측면광** 대상의 좌우 측면에서 들어오는 빛입니다.

측면광은 빛과 어둠의 대비가 강해져 형태를 입체적으로 보이게 합니다. 질감을 강조할 수 있어서 상황에 따라 매력적이고 강한 분위기를 전달할 수 있습니다.

● 측면광은 형태를 입체적으로 표현하기 때문에 배경 연출이 따로 없어도 입체감이 돋보입니다.
사연이 있는 인물을 표현하거나 극적인 분위기를 연출할 수 있습니다.

● **상면광** 대상의 위로부터 오는 빛입니다.

상면광은 상황에 따라서 신비스럽거나 극적인 조명 연출을 그려낼 수 있습니다. 인물에 강한 상면광으로 연출할 경우 사악하거나 위협적인 이미지를 전달할 수 있습니다.

● 상면광은 인물의 카리스마를 강조하기에 좋은 연출 방법이 될 수 있습니다.
신비스럽고 극적인 장면을 담은 그림으로도 표현할 수 있습니다.

● **하면광** 대상의 아래에서부터 오는 빛입니다.

하면광의 경우 평소에 보기 드문 조명이며 가장 이질적인 느낌을 전달합니다. 상황에 따라 기괴하거나 공포스러운 느낌을 전달할 수 있습니다.

● 담뱃불이나 촛불과 같이 인공적인 빛에 의해 밝아지는 모습을 확인할 수 있습니다.

- **후면광** 대상의 뒤쪽에서 비추는 빛입니다.

후면광은 대상의 뒤쪽에서 오는 빛이며 역광이라고도 불립니다. 대상의 가장자리 윤곽에 강한 빛이 두드러지게 표현되면서
실루엣을 돋보이게 합니다.

● 실루엣을 강조해 시선을 끌어주기 때문에 캐릭터 일러스트에서 자주 쓰이는 조명입니다.

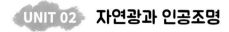

자연광과 인공조명

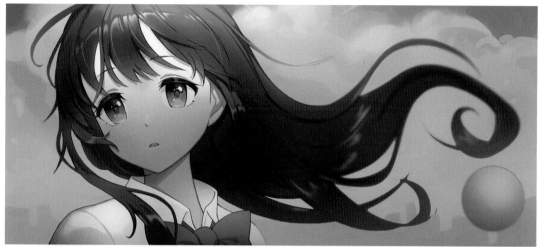

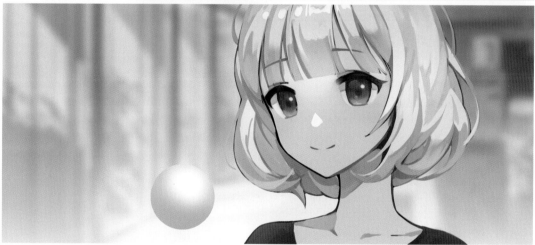

● 빛은 크게 자연광과 인공조명 두 가지로 분류할 수 있습니다.

배경과 캐릭터가 어우러진 그림을 그릴 때는 주제를 강조할 수 있는 연출법에 대해 연구해야 합니다. 그중 빛을 활용해 효과적으로 주제를 전달할 수 있는 방법을 알아봅시다.

빛은 시간대 날씨에 따라 변화하는 자연광과 사람이 인위적으로 조명을 연출한 인공조명 두 가지로 분류할 수 있습니다. 상황에 맞는 빛 연출 방법을 알고 일러스트에 적용해 봅시다.

자연광

자연광이란 태양과 같은 천연의 빛을 이야기합니다. 시간대와 날씨, 기후에 따라서 자연광은 계속해서 변화합니다.
우리 주변 환경에서 쉽게 볼 수 있는 낮과 밤사이에는 어떤 조명의 변화가 있을까요?

● 시간과 날씨의 변화에 따라 그림에서 전달할 수 있는 의미를 생각해봅시다.

● 맑은 날

맑게 갠 하늘에서 태양빛이 내리쬐는 날에는 태양빛과 하늘빛, 반사광이라는 3종류의 빛이 존재합니다.
일반적으로 많이 쓰이는 조명이며 밝고 활기찬 느낌을 전달할 수 있습니다.

● 흐린 날

구름층이 태양빛을 확산시키고 빛과 그림자의 극단적인 명암을 없애주므로 물체 고유의 색을 표현하기 좋은 빛입니다.
삭막하거나 부드러운 인상을 전달할 수 있습니다.

● 노을

태양빛과 하늘빛의 채도가 높아지는 바람에 다채로운 일러스트에서 다양한 분위기와 감정선을 연출할 수 있습니다.
해가 저무는 시간대의 특성 때문에 작별하는 상황 표현에 적합하게 사용할 수 있습니다.

● 밤

해가 저물고 난 밤은 어둡지만 달빛이 있기 때문에 형상을 볼 수 있을 만큼의 광원이 연출됩니다.
달빛은 태양빛의 반사광이므로 주광원의 강도가 약합니다. 전반적으로 어둡고 음산한 분위기를 연출할 수 있습니다.

● 맑은 날의 그늘

그림자 안에서는 하늘빛이 주광원이 되기 때문에 전체적으로 푸른 색조를 강하게 띄게 됩니다.
서늘한 분위기를 연출할 수 있으며, 거대한 무언가를 마주하게 되는 상황에 쓰일 수 있습니다.

● 나뭇잎 사이로 비치는 빛

울창한 나무 아래에는 그늘이 생기지만 나뭇잎 사이로 빛이 흘러들어옵니다.
바람이 적당하게 신선한 날 캐릭터가 나무 그늘 아래에서 편안하게 쉬고 있는 상황을 연출하기 적합합니다.

인공조명

인공조명이란 인위적으로 연출된 빛을 이야기합니다. 대부분 실내에 설치된 조명들을 예시로 들 수 있습니다. 인공조명은 조명의 개수, 색상, 세기 등 변화할 수 있는 요소가 많기 때문에 복잡해 보이지만 단순하게나마 빛의 기능을 이해한다면 그림에서 표현할 수 있는 역량이 풍부해질 것입니다.

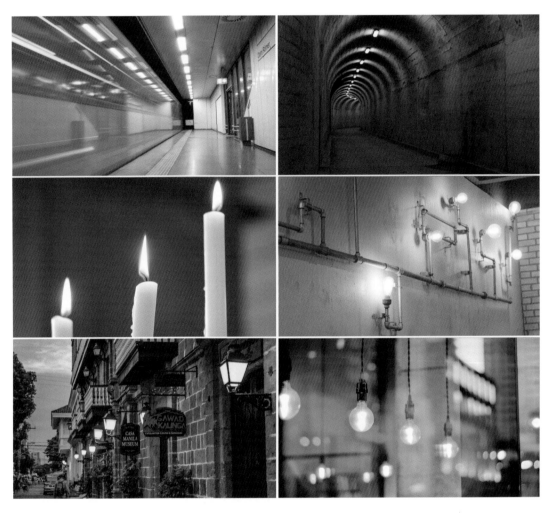

● 장소에 따라 변화하는 인공조명의 종류를 알아봅시다.

● 집안

가정용 조명은 전등깃을 통해 확산광으로 그림자를 부드럽게 만들어준다는 특징이 있습니다. 편안한 분위기를 살릴 수 있도록 장식용으로 배치되는 경우가 많으며 빛의 색상에 무뎌갈 수 있도록 고유 색상을 변화시킵니다. 가정집, 카페, 식당과 같이 은은한 조명이 갖춰진 배경에 캐릭터의 일상 속 한 장면을 담아내는 일러스트를 표현해봅시다.

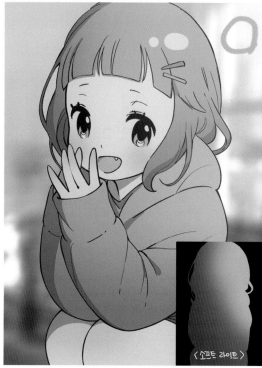

〈 소프트 라이트 〉

- **사무실**

사무실에 배치된 조명은 공간을 전체적으로 밝혀주고 깨끗하고 밝은 환경을 조성해 준다는 특징이 있습니다. 공간의 목적에 맞게 대상이 갖고 있는 고유 색상을 뚜렷하게 나타냅니다.

정보 전달이 목적인 그림	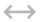	감수성과 분위기 연출이 목적인 그림

- 캐릭터 디자인에 대한 정보 전달이 중요하다.
- 고유 색상이 손상되지 않도록 한다.

- 감수성이 담긴 주제가 전달되어야한다.
- 고유 색상이 손상되어도 연출의 완성도를 높인다.

● 가로등

가로등 빛은 상면광으로 대상을 강하게 내리쬐어 명암 대비를 강하게 만듭니다. 상황에 따라 그림에서 로맨틱한 분위기를 연출하거나, 공포스러운 이미지를 전달할 수 있습니다.

● 그림에서 표현하고자 하는 상황에 맞게 조명을 연출해봅시다.

● 촛불

촛불을 이용한 조명 연출은 상황에 따라 신비스러운 분위기를 연출할 수 있습니다. 빛의 세기가 약해 좁은 공간을 밝힌다는 특징이 있어 공포스러운 분위기나 긴장감을 유발할 수 있습니다.

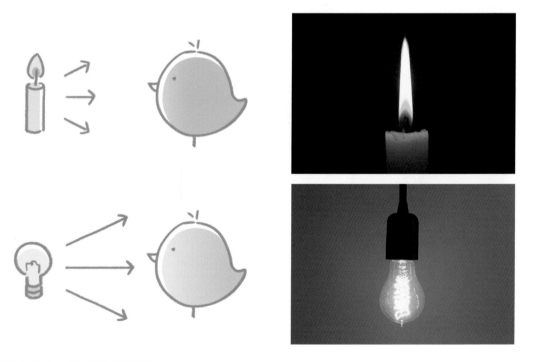

● 빛은 세기에 따라 표현 방법이 달라집니다.

● 혼합 조명

혼합 조명은 두 가지 이상의 빛이 어우러진 것을 말합니다. 대부분의 주변 환경에서 흔히 관찰할 수 있습니다. 대표적인 예로는 무대 위에서 연출된 조명입니다. 분위기 조성을 위해 조명의 색상, 방향, 개수를 모두 고려한 결과물이기 때문에 참고할 수 있는 자료들이 많습니다.

● 네온사인, 무대조명 등 일상에서 찾아볼 수 있는 혼합 조명을 찾아봅시다.

CHAPTER 3
빛과 색의 관계

UNIT 01 색의 구성

색상은 그림에서 연출된 조명의 색상과 주변 환경의 빛을 고려해 알맞은 색으로 표현해야 합니다. 빛과 색상은 서로 떼어놓을 수 없는 존재와 같기 때문에 색을 잘 활용하기 위해선 빛에 대한 이해가 있어야 합니다. 빛의 상황에 따라 유동적으로 변하는 것이 색상이므로 '고유의 색'에 얽매이지 않도록 주의해야 합니다.

색을 구성하는 요소에는 명도와 채도 그리고 색상과 같은 세 가지 종류가 있습니다. 세 종류의 역할이 조금씩 다르다는 것을 이해하면 채색을 쉽게 접근해볼 수 있습니다.

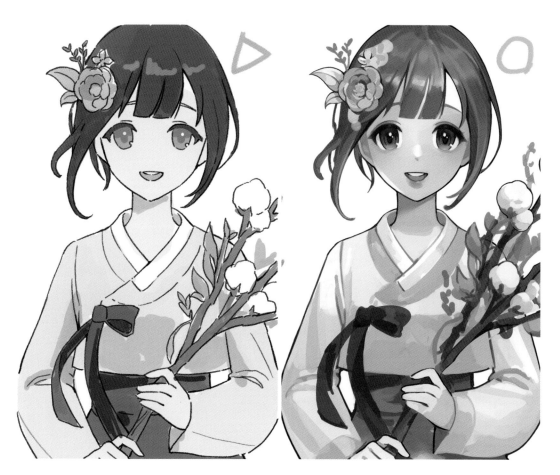

● 명도와 채도, 색상의 구성이 조화를 이룰 때 채색의 완성도가 높아집니다.

채색을 접근할 때 어려운 이유는 명도와 채도, 색상의 적절한 쓰임새를 이해하지 못해서입니다. 명도와 채도, 색상의 특징을 알고 활용하는 방법을 알아봅시다.

명도
noun

명도는 물체의 색이나 빛의 색이 갖고 있는 밝기의 정도를 말합니다. 물체 자체의 명도보다는 주변에 있는 환경이나 사물과 비교했을 때 대비되는 상황에 영향을 받습니다. 빛에 의해 생기는 어둠을 통해 물체의 형태를 파악할 수 있기 때문에 명도는 색의 구성에서 가장 중요한 역할을 하는 요소입니다.

HSB 슬라이더에서 B(Brightness)는 명도를 뜻합니다.

검은색과 하얀색을 동시에 보게 되었을 때 검은색은 하얀색 보다 어둡게 보이므로 명도가 낮다고 이야기할 수 있습니다. 반대로 하얀색은 검은색보다 밝게 보이므로 명도가 높다고 표현할 수 있습니다. 명도의 높고 낮음의 차이를 통해 물체의 형태를 입체적으로 파악할 수 있습니다. 명도를 활용하지 않은 그림은 스티커나 종이와 같이 평면적으로 보이게 됩니다.

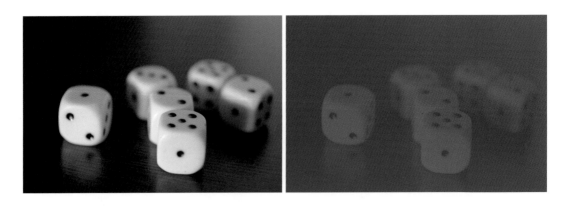

왼쪽에 있는 이미지는 밝고 어두움의 차이가 있어 주사위의 입체 형태를 확인할 수 있는 반면에 오른쪽에 있는 이미지는 밝고 어두움의 차이가 적어 입체 형태를 파악하기가 어렵습니다.

 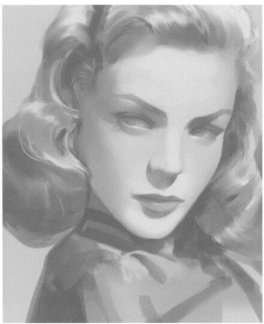

명도의 대비를 이용해 인물에 명암을 표현할 때 대비를 강하게 표현하면 강한 이미지와 선명한 인상을 전달할 수 있습니다. 대비를 약하게 표현하면 부드러운 인상을 전달할 수 있습니다.

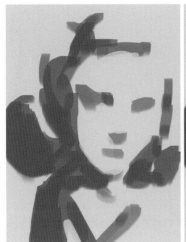 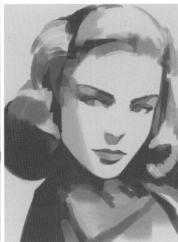 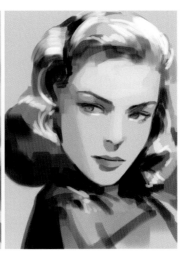

명도는 색의 구성에서 가장 중요한 역할을 하는 요소인 만큼 그림에서 빠져서는 안 될 요소입니다. 이미지의 명도를 최대한 단순화한 뒤 명암 단계를 구체화시켜 효율적으로 작업하는 연습을 해봅시다.

채도
~~~

채도는 색이 갖고 있는 순수한 정도를 뜻합니다. 원색에 가깝게 선명하고 짙게 보이면 채도가 높다고 하고, 색이 흐리게 보이면 채도가 낮다고 합니다. 검은색이나 흰색, 회색과 같은 무채색에 가까울수록 채도가 낮아집니다.

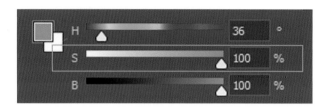

HSB 슬라이더에서 S는 Saturation 채도를 뜻합니다.

채도에 따라 그림에서 표현하고자 하는 인상을 다르게 전달할 수 있습니다. 낮은 채도 위주의 그림에서는 차분하거나 삭막함 고요한 분위기를 나타낼 수 있고, 높은 채도 위주의 그림에서는 활동적이거나 명랑함, 귀엽거나 화려한 분위기를 나타낼 수 있습니다. 그림의 주제에 따라서 채도를 운영하는 방법이 달라집니다.

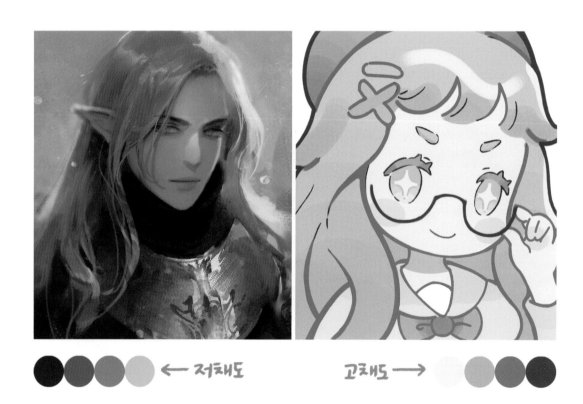

채도를 통해 명암을 표현할 수 있습니다. 보통 명암을 표현한다는 것을 밝고 어두운 영역을 나눈다는 의미에서 먼저 검은색과 흰색으로 접근하시는 분들이 많습니다. 검은색과 흰색은 무채색 계열이기 때문에 탁한 인상을 전달하기 쉽습니다. 맑고 선명하게 명암을 묘사해야 할 때에는 색의 선명도(채도)를 통해 표현해봅시다.

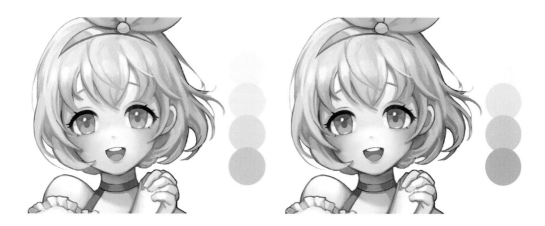

채도를 이용해 명암을 표현한 2번째 그림은 맑고 선명한 인상을 전달합니다. 1번째 그림은 2번째 그림에 비해 탁하고 흐린 인상을 전달합니다. 상황에 따라 채도를 조절해 명암을 표현하도록 합니다.

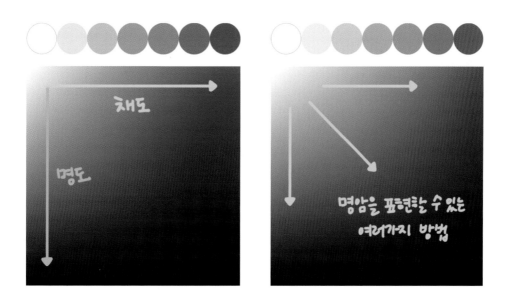

컬러 뷰어를 흑백으로 바꿔보면 명도뿐만 아니라 채도를 활용해 명암을 표현할 수 있다는 것을 알 수 있습니다.

# 색상
*nnn*

색상은 빨강, 파랑, 노랑과 같이 이름으로 구분지어 부를 수 있는 색을 말합니다. 채색에서의 색상은 초반 배색 작업 때 주제를 연상시키기 쉬운 색을 사용해 전달력을 강조하기 위한 연출 수단으로 사용됩니다.

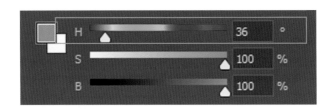

HSB 슬라이더에서 H는 Hue 색상을 뜻합니다.

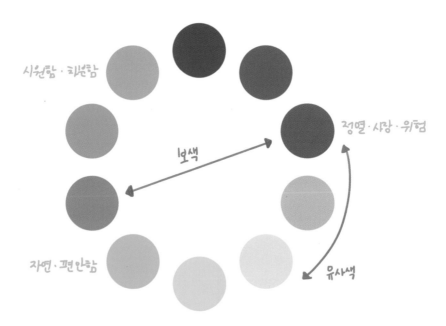

● 색상환 표를 통해 유사 색상과 보색의 관계를 알 수 있습니다.

색상환 표를 보면 여러 가지 색상들이 나열되어 있습니다. 색상환상에서 서로 근접한 색상들은 '유사 색상 관계'라 말하고, 서로 반대편 위치에 있는 색상은 '보색 관계'라 말합니다. 이렇게 다양한 색상들은 각자 다른 의미를 내포하고 있습니다. 그림에서 표현하고자 하는 의미와 비슷한 성격을 가진 색상을 골라 사용한다면 쉽게 공감을 유도해 주제를 강조할 수 있는 좋은 수단이 됩니다.

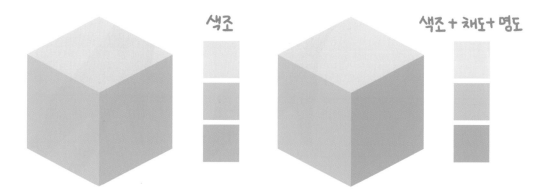

색상의 고유 명도를 이용해 색조만으로 명암을 표현하는 방법도 있지만 채도와 명도를 같이 활용해 명암을 표현하면 입체적인 형태를 효과적으로 전달할 수 있습니다.

● **색상 배색**　유사색과 보색을 이용해 색상을 배치하는 방법을 알아봅시다.

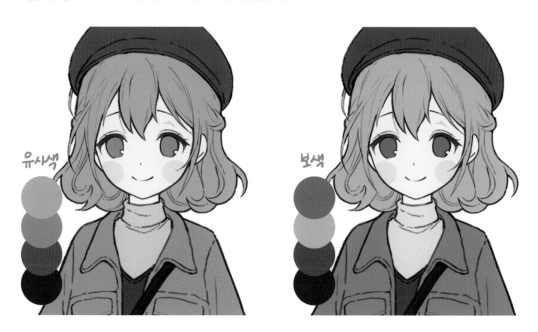

같은 형식의 그림이더라도 색상을 어떻게 배치하느냐에 따라 다른 분위기를 전달할 수 있습니다. 전반적으로 유사한 색상으로 운영되는 1번 그림의 경우 무난하게 조화를 이뤄 차분한 인상을 전달합니다. 2번 그림의 경우는 보색을 이용해 색상의 대비를 높여 선명한 인상을 전달합니다.

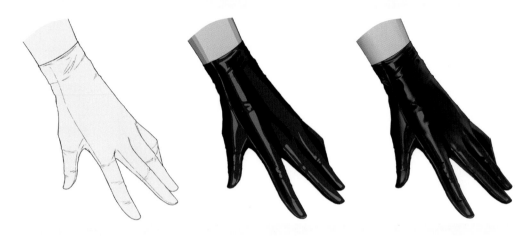

● 200p — 컬러링 튜토리얼 : 가죽 장갑

하나의 캐릭터를 그리더라도 머리부터 발끝까지 다양한 질감 표현이 필요합니다.

많은 소재들이 각자 다른 질감을 가지고 있지만 그려내는 방법에는 비슷한 법칙들이 있습니다.

포토샵의 레이어를 활용해 채색을 쉽게 표현하는 방법을 알아봅시다.

# 소재를
# 표현하는 법

—

● 151p — 컬러링 튜토리얼 : 니트

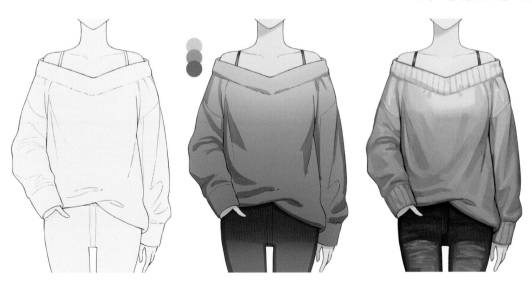

# CHAPTER 1
## 소재와 재질

#  소재

소재는 캐릭터를 그릴 때 필요한 요소들을 말합니다. 예를 들면 인체나 옷, 액세서리와 같이 채색에서 질감 표현이 필요한 부분들이죠. 작업 과정 중 채색이 필요한 모든 요소들이 소재가 될 수 있습니다.

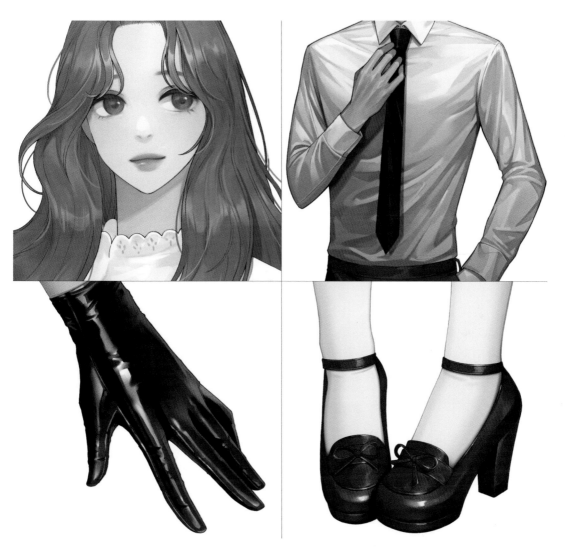

● 하나의 캐릭터를 그리는 데에도 많은 소재 정보가 필요합니다.

소재들은 공통적으로 재질의 성질을 가지고 있습니다. 난반사, 정반사, 투명과 반투명 같은 재질의 성질을 이해한다면 소재를 이해하기가 수월해집니다. 그럴듯해 보이도록 채색하는 기법이 아니라 재질의 특성에 근거한 표현 방법에 접근하게 됩니다.

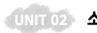 **소재를 표현하는 여러 가지 방법**

같은 소재이더라도 표현하는 방법이 다양하게 나누어집니다. 질감의 특징을 다르게 설정해 거칠게 표현하거나 매끄럽게 표현하기도 합니다. 질감의 종류를 알아보고 나만의 표현법을 찾아보도록 합시다.

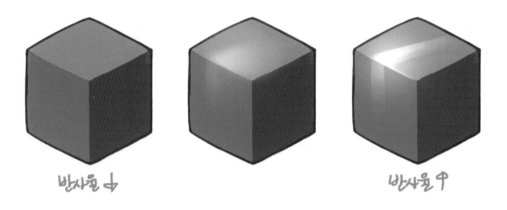

같은 재질이더라도 의도에 따라 다른 질감으로 표현되는 그림들이 있습니다.

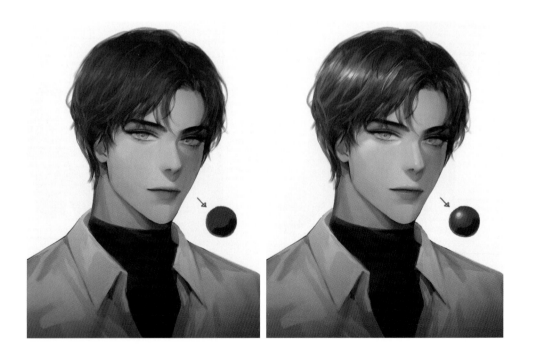

반사율이 낮은 표현과 높은 표현을 관찰해보고 선호하는 표현법을 찾아봅시다.

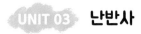 **난반사**

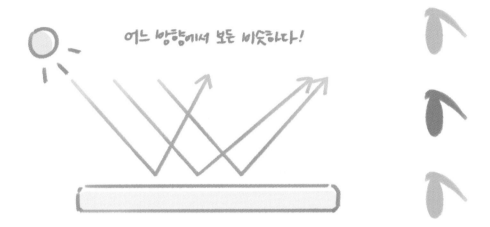

난반사는 반사되는 빛들이 각각 다양한 방향으로 반사되어 나가는 것을 말합니다. 다양한 방향으로 반사되기 때문에 난반사 비율이 높으면 어느 방향에서 바라보든 물체의 특징을 뚜렷하게 관찰할 수 있습니다.

환경, 조명과 같은 빛의 상황에 따라 난반사 물체는 어떤 색상 변화가 있는지 관찰해봅시다.

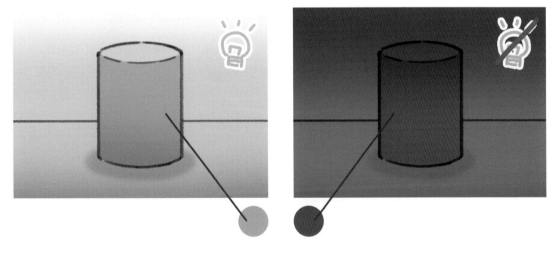

● 하얀색 배경에 고유 색상이 주황색인 난반사 물체가 놓여있습니다.
빛의 상황이 달라져 고유 색상이 변화했지만 고유의 색상을 인지할 수 있습니다.

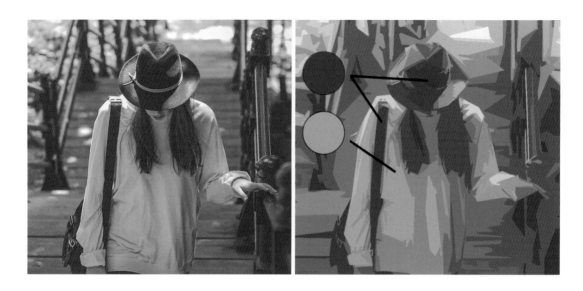

난반사 소재는 우리가 사물을 볼 때 고유 색상을 인지할 수 있는 물체를 통틀어 이야기하는 것입니다. 위와 같은 사진 속에서는 인물의 모자와 머리카락, 옷이나 가방에서 난반사를 관찰할 수 있고 물체의 고유 색상을 인지할 수 있습니다.

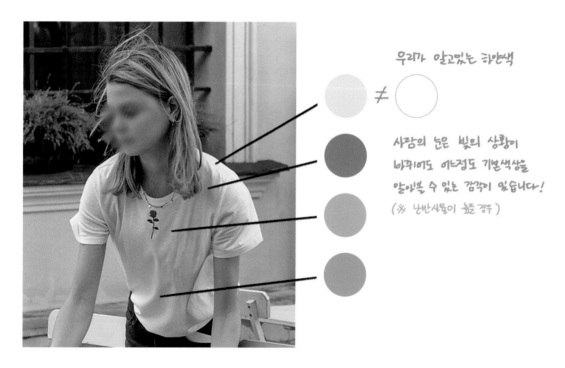

우리가 알고있는 하얀색

≠

사람의 눈은 빛의 상황이 바뀌어도 어느정도 기본색상을 알아볼 수 있는 감각이 있습니다!

(※ 난반사율이 높은 경우)

난반사 소재는 주변 환경 조명의 영향을 받아 색상에 변화가 있어도 고유 색상을 인지할 수 있습니다. 사진 속 인물이 입고 있는 하얀색 반팔 티셔츠에 포토샵 스포이드 도구로 색상을 추출해보았습니다. 사진 속 색상을 추출해놓고 보니 하얀색과는 거리가 먼 어두운 색상들이 칠해지는 것을 확인할 수 있습니다.

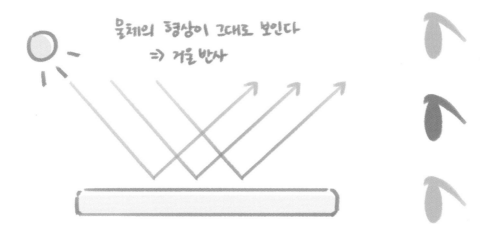

정반사는 입사되는 빛들이 같은 각도로 반사되는 것을 말합니다. 일정한 방향으로 반사되기 때문에 정반사 비율이 높으면 바라보는 방향, 주변 환경에 따라 물체가 같이 변화하는 특징이 있습니다. 정반사의 대표적인 예로는 입사된 빛을 그대로 비춰주는 거울이 있습니다.

정반사는 환경, 조명과 같은 빛의 상황에 따라 끊임없이 변화하기 때문에 고유 색상을 확인하기가 어렵습니다.

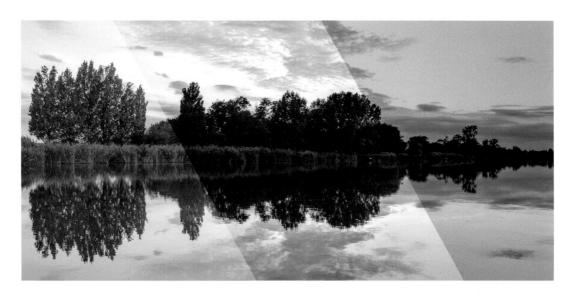

● 잔잔한 호수에서도 정반사를 관찰할 수 있습니다.
날씨나 주변 환경에 따라 다르게 비치는 모습을 관찰할 수 있습니다. 호수의 고유 색상은 무엇인지 가늠하기가 어렵습니다.

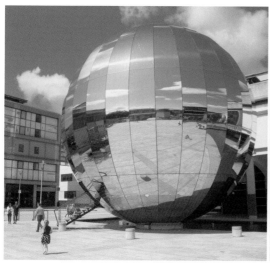 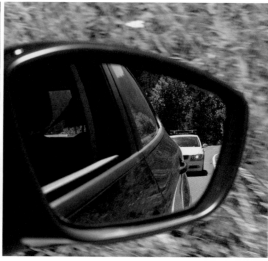

정반사는 거울과 같이 주변을 있는 모습 그대로 비춰주는 현상입니다. 첫 번째 사진은 박물관 앞에 설치되어 있는 유리 조형물입니다. 조형물을 자세히 들여다보면 하늘의 색과 구름, 그리고 주변 건물과 땅의 형상을 그대로 관찰할 수 있습니다. 두 번째 사진은 자동차의 사이드미러입니다. 정반사의 원리를 이용해 좌우, 후방의 교통 흐름을 확인할 수 있습니다.

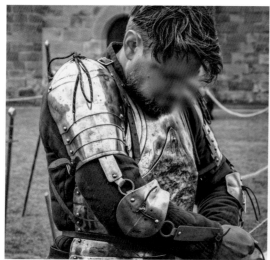 

캐릭터를 그릴 때 필요한 정반사의 대표적인 예시로는 갑옷이 있습니다. 갑옷의 표면이 매끄러울수록 정반사 비율이 높아져 주변 환경의 모습이 선명하게 보이고, 표면이 거칠수록 정반사 비율이 낮아져 주변 환경의 모습이 흐릿하게 보입니다.

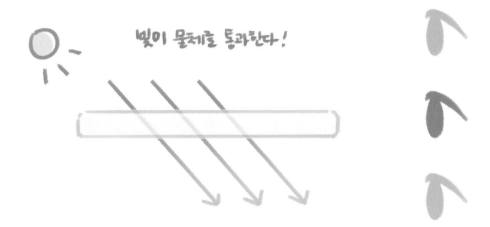

투명하거나 반투명한 물체는 빛이 통과할 때 투과 현상이 나타납니다. 물체의 성질에 따라 투과하는 정도가 다른데 물체에 색이 있는 경우 그 자체의 색만 통과시키고 다른 색들은 흡수합니다. 빛이 통과하는 비율을 투과율이라고 합니다.

반투명한 커튼 소재를 관찰하면 약간의 빛을 투과하는 현상을 확인할 수 있습니다.

CHAPTER 2
인체

 **UNIT 01** 피부

- 명암의 경계를 부드럽게 표현
  ( 소프트 브러쉬 사용 ↑, 하드 브러쉬 ↓ )
- 근육량과 체형에 따라 조금씩
  다르게 표현할 수 있다.

피부 소재는 평범한 플라스틱 공과 많이 닮아있습니다. 평상시의 피부 표현은 빛이 부드럽게 반사되어 밝은 부분과 음영이 생기는 부분 모두 경계가 뚜렷하지 않습니다. 인체의 입체를 통해 다양한 명암의 변화가 있기 때문에 캐릭터의 이목구비, 인상, 근육량과 체형에 따라 조금씩 다르게 표현될 수 있습니다.

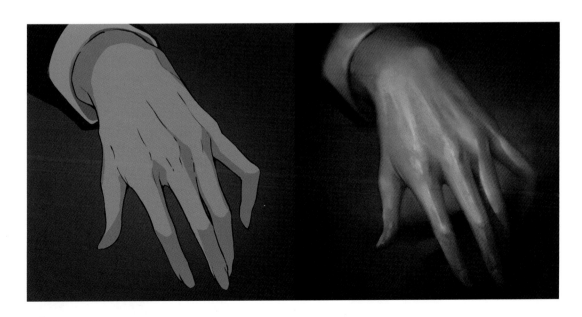

피부 소재는 재질의 특성과 표현 방법은 간단한 편이지만 복잡하게 생긴 인체의 입체 때문에 표현이 어려워지는 상황이 대부분입니다. 피부 표현을 사실적으로 잘 하고 싶다면 뼈와 근육에 대한 해부학 지식을 같이 공부하는 것이 좋습니다.

피부의 고유 색상은 아주 다양합니다. 주변에서 볼 수 있는 황인, 백인, 흑인을 포함한 모든 색상과 판타지 영화나 게임에서 나올법한 종족의 색상들을 고려하면 피부 고유색이라는 것은 어떤 색상에서 출발해도 어색하지 않습니다. 다양한 피부색의 표현 방법을 알고 여러 성격의 개성 넘치는 캐릭터를 만들어봅시다.

● 피부 색상은 캐릭터의 개성을 부여할 수 있는 첫 번째 단추!

## 백황색 피부

고유 색상의 명도가 높은 편이며, 어둠이 생길수록 명도가 낮아지면서 채도가 올라갑니다. 채도를 낮게 쓸 경우 혈색이 없어지므로 주의합시다.

## 구릿빛 피부

고유 색상의 명도가 밝은 톤으로 시작하며 채도가 높습니다. 명도가 높아지거나 낮아질 때도 전반적으로 채도를 높게 유지하는 것이 특징입니다.

## 암갈색 피부

고유 색상의 명도가 중간 톤으로 시작하며 채도도 중간 영역을 사용합니다. 명도가 높아지거나 낮아질 때 전반적으로 채도가 낮아지는 것이 특징입니다.

실제로 주변에서 볼 수 있는 피부 색상은 이보다 더 다양하지만 그림에서 자주 활용할 수 있는 색상을 몇 가지 추려서 작성했습니다. 고유 색상과 명암은 절대적인 부분이 아니며 빛의 설정에 따라 얼마든지 달라질 수 있는 요소임을 참고합니다.

주변에서 흔하게 볼 수 없는 색상도 그림에서는 자연스러운 피부 색상이 될 수 있습니다. 소설이나 만화 판타지 영화 그리고 게임 등 다양한 장르에 맞춰 등장하는 종족을 표현하려면 색의 고정관념에서 벗어나야 합니다. 표현 방법은 비슷하나 색상의 차이만 주어도 개성 넘치는 캐릭터를 만들 수 있습니다.

## 창백한 피부

기본 색상이 흰색에 가까운 피부 톤입니다. 밝은 피부 톤이 더라도 살짝 어둡게 기본 색상을 잡아 하이라이트를 표현할 수 있는 명암 단계를 만듭니다. 전반적으로 낮은 채도를 띄고 있습니다.

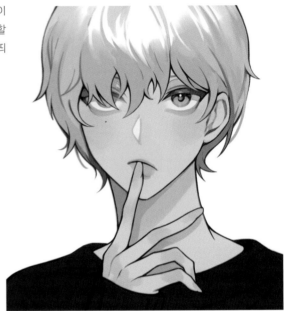

## 검푸른 피부

기본 색상이 검정에 가까운 피부 톤입니다. 어두운 피부 톤이 더라도 살짝 밝게 기본 색상을 잡아 음영을 표현할 수 있는 명암 단계를 만듭니다. 전반적으로 낮은 채도를 띄고 있습니다.

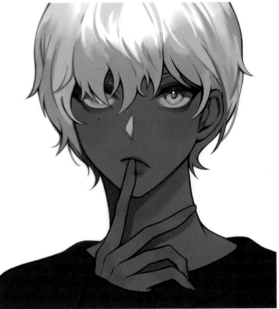

# 컬러링 튜토리얼 - 이목구비 <span>선화 파일 다운로드 : blog.naver.com/etnoc</span>

## STEP 1. 선화 작업

이마와 눈썹, 코 그리고 턱을 기준으로 1:1:1 비율을 만들면 안정적인 이목구비를 스케치할 수 있습니다. 캐릭터의 성격에 어울리게 눈썹의 각도, 눈꼬리와 코 입의 생김새를 그려봅니다.

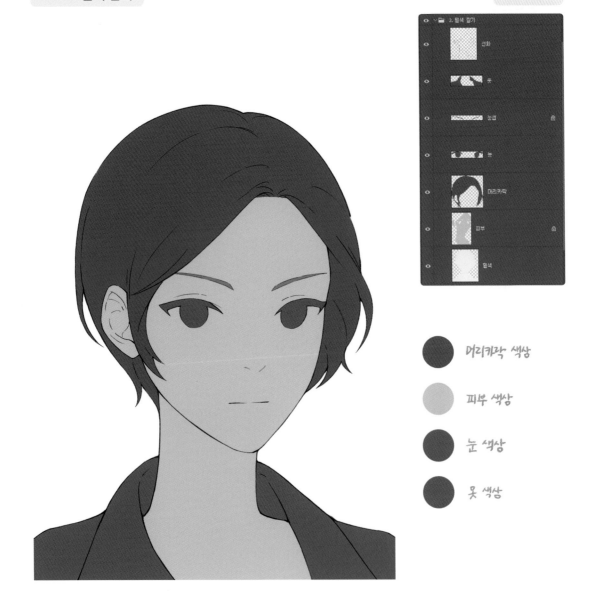

머리카락 색상

피부 색상

눈 색상

옷 색상

캐릭터의 피부와 눈, 머리카락 그리고 옷의 기본 색상을 배치합니다. 추후 명암 단계를 표현하기 위해 기본 색상은 밝지도 않고 어둡지도 않은 중간 계열의 명도를 사용하도록 합니다.

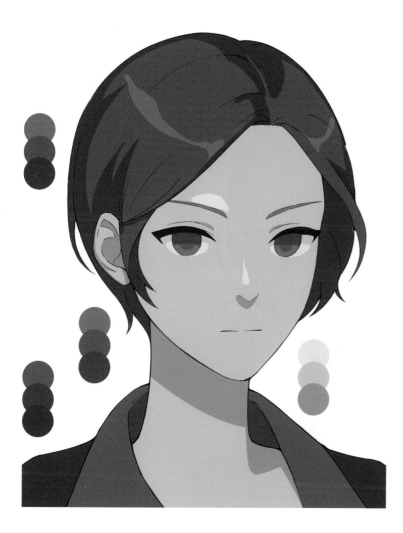

빛의 방향을 설정하고 하드 브러쉬를 사용해 밝아지는 부분과 어두워지는 부분의 경계를 그려 넣습니다. 기본 색상과 밝음, 어둠 총 3단계의 명암으로 단순하게 표현해야 하며 대상의 입체 형태를 고려해 작업해봅시다.

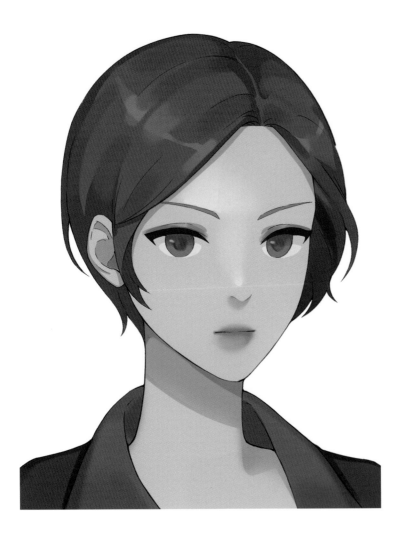

소프트 브러쉬를 선택해 밝음과 어둠의 경계를 부드럽게 풀어서 그립니다. 명암의 경계를 알아볼 수 없을 정도로 그라데이션이 되지 않도록 유의합니다. 명암 경계를 어떻게 표현하는지에 따라 날카롭거나 부드러운 인상을 전달할 수 있습니다.

**눈, 코, 입을 입체적으로 그려봅시다!**

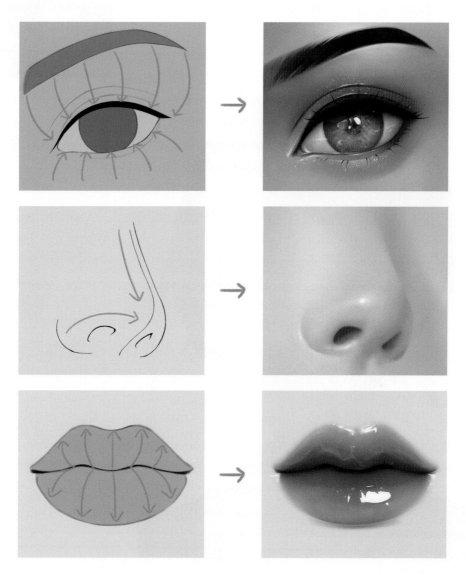

어둠과 밝음을 통해 입체의 정보를 그려내기 위해서는 대상의 형태를 인지하고 있어야 합니다. 형태를 모르는 상태로 명암을 그리는 일은 어려운 과정이기 때문에 사진 자료를 통해 눈, 코, 입의 입체 흐름을 파악하고 명암을 추가해 입체적으로 그리는 연습을 해봅시다.

## STEP 5. 묘사 정리 2

레이어 창 ×

그림자가 생기는 영역의 명도를 낮춰 이목구비를 입체적으로 표현합니다. 전반적인 명암 대비가 풍부하고 높을수록 강하고 선명한 이미지로 전달됩니다.

## STEP 6. 그라데이션

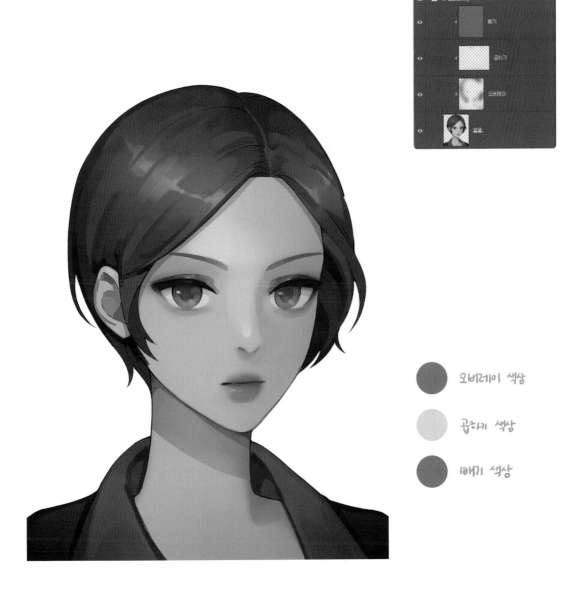

오버레이 색상

곱하기 색상

빼기 색상

소프트 브러쉬와 오버레이 레이어로 명암 대비를 높이고 눈과 코, 입 라인 주변에 곱하기 레이어로 음영을 표현해 깊이감을 강조합니다. 그리고 빼기 레이어를 통해 전체적인 색상을 보정합니다.

## STEP 7. 묘사 정리 및 마무리

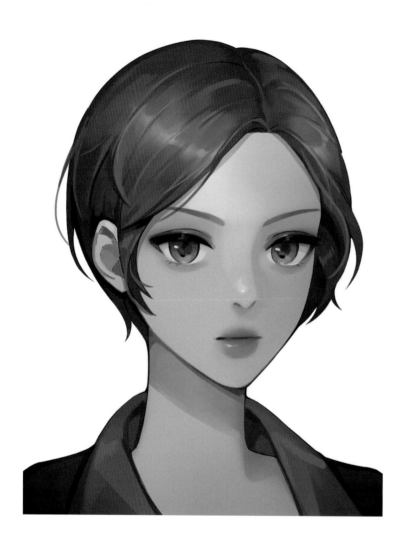

속눈썹이나 눈동자, 입술 하이라이트 등 세부적인 디테일을 표현합니다. 레이어를 병합한 뒤 외곽선을 다듬고 전체적인 이목구비의 묘사를 정리하고 마무리합니다.

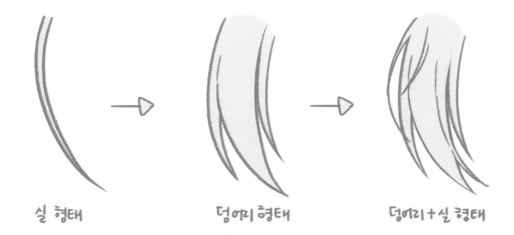

실 형태 → 덩어리 형태 → 덩어리+실 형태

머리카락 소재는 얇은 실 형태가 덩어리로 뭉쳐있는 형태로 이루어져 있습니다. 실제로 손으로 만져지는 것처럼 얇고 섬세하게 그리려 하다 보면 쉽게 표현이 되지 않을뿐더러 그려야 하는 디테일이 많아 직업 시간이 오래 걸리기도 합니다. 재질의 특성을 살리면서 자연스럽고 안정적으로 완성하는 방법을 알아봅시다.

- 작은 디테일 보다 큰 덩어리를 먼저 표현해야한다.

- 윤기없는 머리카락은 하이라이트가 뚜렷하게 생긴다.

머리카락 소재는 캐릭터에 따라 변화하는 복잡한 디자인 때문에 표현에 어려움이 생기지만 재질의 특징만을 본다면 단순합니다. 머리카락은 정반사의 비율을 갖고 있기 때문에 빛을 반사시켜 하이라이트 영역을 만듭니다. 윤기가 있거나 건조한 질감 상태에 따라 하이라이트의 영역이 뚜렷하거나 희미해집니다.

# 컬러링 튜토리얼 – 짧은 머리

선화 파일 다운로드 : blog.naver.com/etnoc

## STEP 1. 선화 작업

레이어 창 ×

채색을 진행하기 전 짧은 머리카락을 스케치합니다. 머리카락은 앞머리, 옆머리 그리고 뒷머리와 같이 큰 영역을 나누고 취향에 맞게 디자인을 꾸며 그립니다.

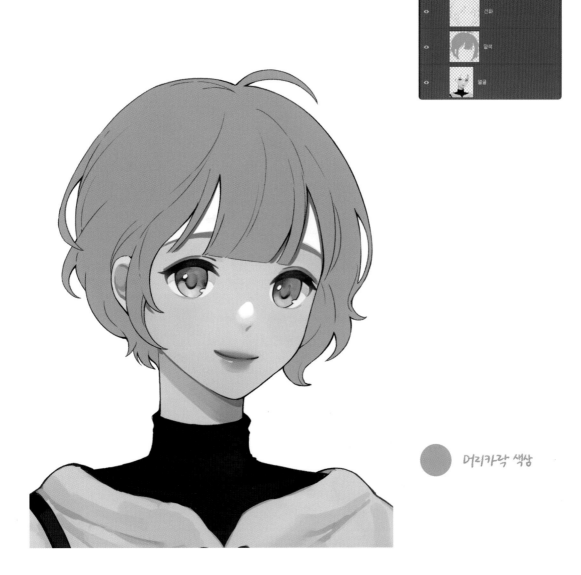

머리카락 색상

캐릭터의 머리카락 기본 색상을 배치합니다. 추후 명암 단계를 표현하기 위해 기본 색상은 밝지도 않고 어둡지도 않은 중간 계열의 명도를 사용하도록 합니다.

레이어 창 ×

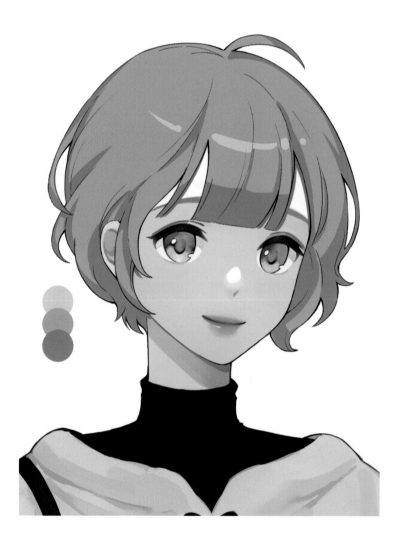

빛의 방향을 설정하고 하드 브러쉬를 사용해 밝아지는 부분과 어두워지는 부분의 경계를 그려 넣습니다. 캐릭터의 두
상은 동그라미와 유사하기 때문에 큰 명암을 동그라미와 비슷한 형태로 표현합니다.

# STEP 4. 묘사 정리

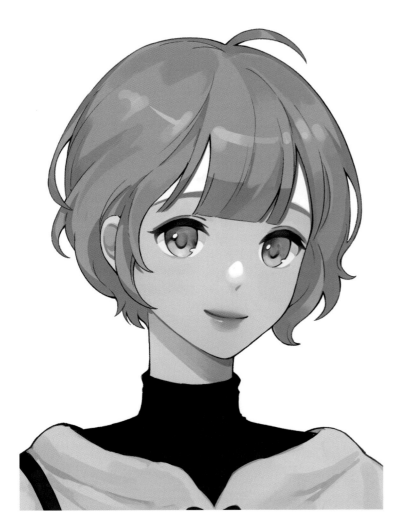

하드 브러쉬로 머리카락의 결 표현을 더합니다. 기본 명암 단계 표현에서 머리카락 스케치 흐름을 따라 불규칙한 흐름을 추가해 그립니다.

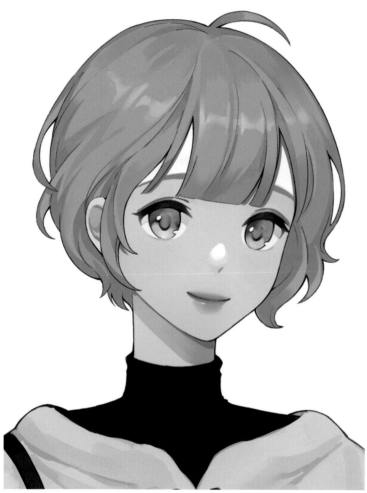

큰 머리카락 덩어리에서 점점 작은 머리카락 덩어리를 추가하며 표현합니다. 기본 색상, 어둠 그리고 밝음의 명암 단계를 지키며 불규칙한 흐름을 더합니다.

## STEP 6. 그라데이션

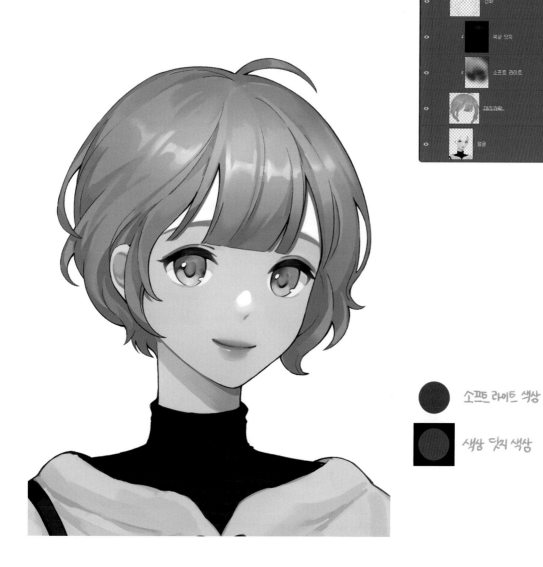

소프트 라이트 색상

색상 닷지 색상

에어브러쉬와 소프트 라이트로 어둠을 더하고 색상 닷지로 밝음을 더해 전체적인 명암 대비를 높여 양감을 추가적으로 표현합니다. 디테일 묘사 후 레이어 필터를 통해 입체감을 한 번 더 강조할 수 있습니다.

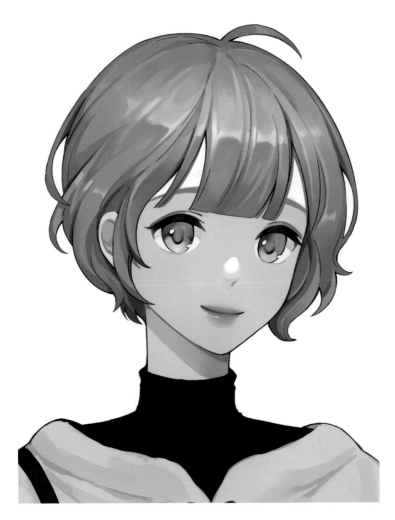

Ctrl + E를 통해 필터 레이어를 병합하고 머리카락 레이어를 잠근 뒤 선명해진 명암을 기반으로 추가적으로 머리카락 결 표현을 더합니다. 하이라이트의 대비가 선명할수록 윤기나는 머리카락을 표현할 수 있습니다.

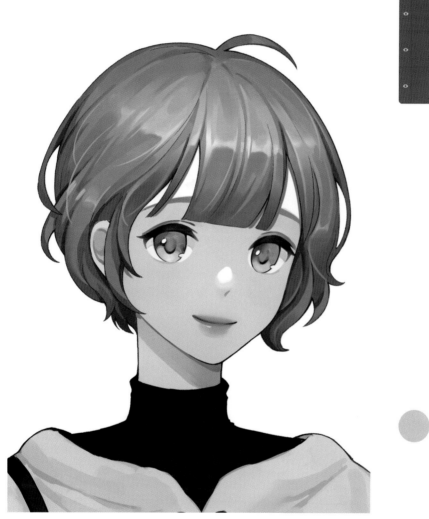

곱하기 색상

소프트 브러쉬와 곱하기 레이어를 통해 어둠을 한 번 더 강조합니다. 새 레이어를 만들어 머리카락의 작은 잔머리를 표현합니다.

## STEP 9. 보정 및 마무리

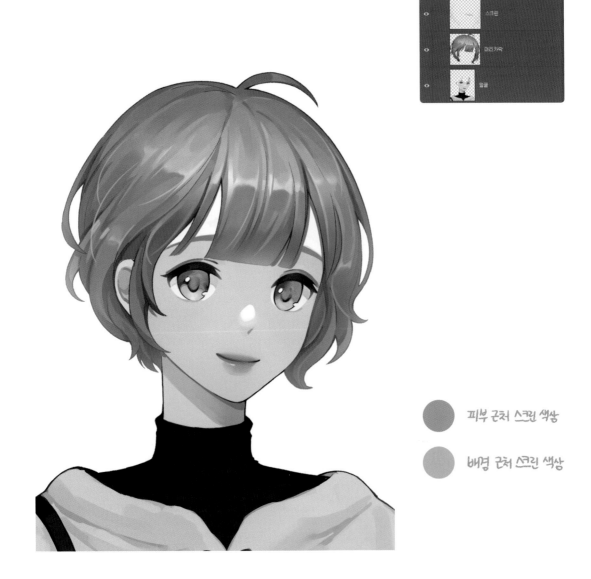

피부 근처 스크린 색상

배경 근처 스크린 색상

소프트 브러쉬와 스크린 레이어를 사용해 배경과 맞닿는 머리카락, 피부와 맞닿는 머리카락의 끝을 밝게 표현합니다.
테두리를 밝게 표현하면 머리카락을 반투명한 소재처럼 가볍고 자연스럽게 연출할 수 있습니다.

# 컬러링 튜토리얼 - 긴 머리 <span>선화 파일 다운로드 : blog.naver.com/etnoc</span>

## STEP 1. 선화 작업

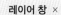

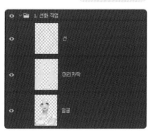

채색을 진행하기 전 긴 머리카락을 스케치합니다. 짧은 머리카락과 동일하게 앞머리, 옆머리 그리고 뒷머리의 면적을 나눕니다. 그리고 자연스러운 연출을 위해 곱슬거리는 머리카락 흐름도 표현합니다.

## STEP 2. 밑색 깔기

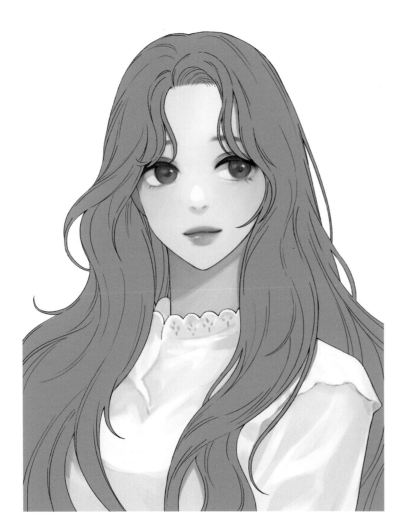

머리카락 색상

캐릭터의 머리카락 기본 색상을 배치합니다. 추후 명암 단계를 표현하기 위해 기본 색상은 밝지도 않고 어둡지도 않은 중간 계열의 명도를 사용하도록 합니다.

## STEP 3. 그라데이션

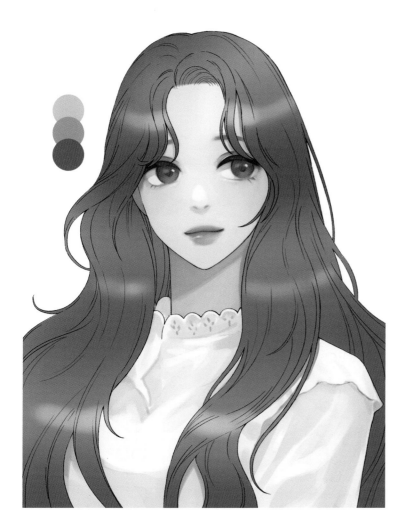

빛의 방향을 설정하고 소프트 브러쉬를 통해 어두워지는 부분과 밝아지는 부분의 명암 단계를 표현합니다. 곱슬거리는 머리카락은 하이라이트가 여러 곳에 생기므로 입체 형태를 고려해 그립니다.

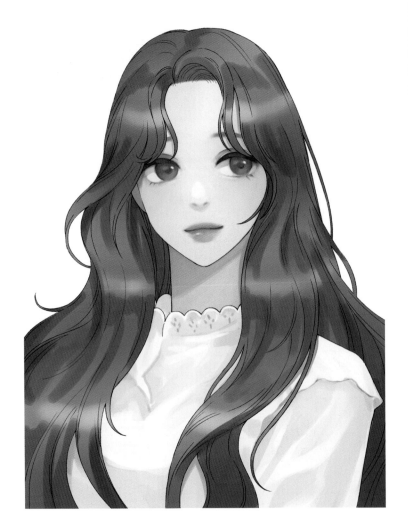

하드 브러쉬로 머리카락 결 사이사이 틈이 생기는 부분에 어둠을 추가합니다. 기본 명암 단계 표현에서 머리카락 스케치 흐름을 따라 불규칙한 흐름을 추가해 그립니다.

## STEP 5. 묘사 정리

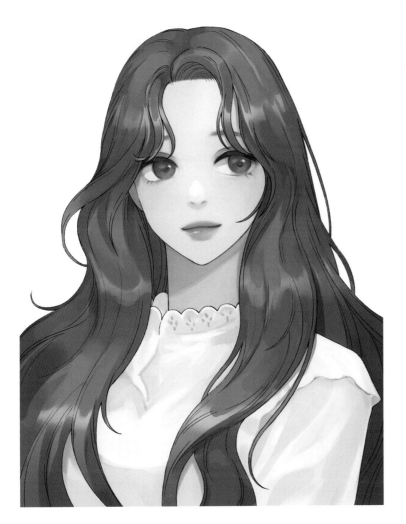

클리핑 레이어를 만들어 묘사를 정리합니다. 하이라이트의 대비를 높이고 경계를 선명하게 다듬어 윤기 있는 머리카락으로 표현합니다. 기본 명암의 큰 틀은 지키면서 불규칙한 흐름들을 조금씩 더해 그립니다.

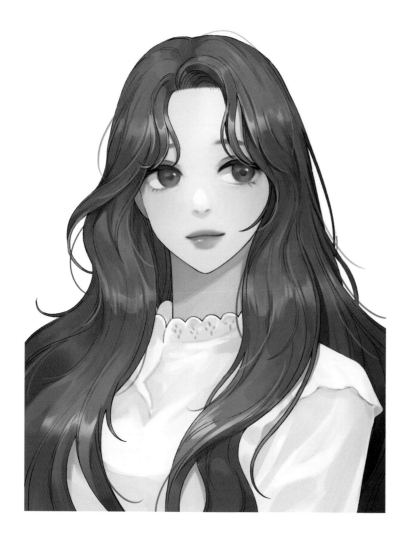

큰 머리카락 덩어리에서 점점 작은 머리카락 덩어리로 섬세하게 표현합니다. 새 레이어를 추가해 작은 잔머리 표현을 더하면 자연스러운 머리카락을 연출할 수 있습니다.

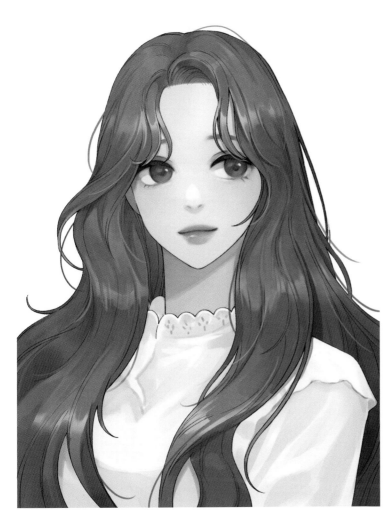

 피부 근처 소프트 라이트 색상

 배경 근처 소프트 라이트 색상

소프트 브러쉬로 소프트 라이트 레이어를 통해 배경과 맞닿는 머리카락 피부와 맞닿는 머리카락의 끝을 자연스럽게 밝게 표현하고 마무리합니다.

# CHAPTER 3
## 의복

- 고유 색상을 파악하기 쉽고
  기본 색상과 어둠으로만 표현된다.

- 포즈나 재봉선과 같이 주름이 생기는
  방향 · 흐름을 파악하며 그린다.

티셔츠는 일상적이고 캐주얼한 소재로 많이 쓰입니다. 재질의 특징을 관찰해보면, 난반사 비율이 높아 고유 색상을 알아볼 수 있는 물체이며 하이라이트가 거의 생기지 않아 기본 색상과 어둠으로만 이루어진 단순한 명암 단계를 관찰할 수 있습니다.

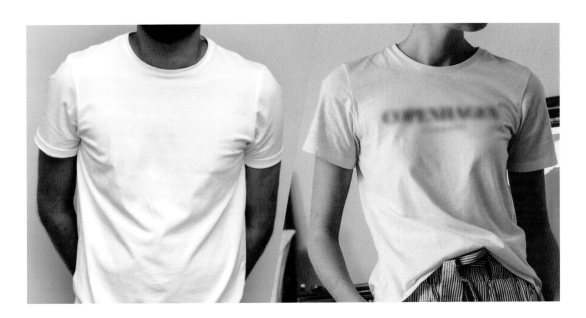

비교적 단순한 명암 단계를 띄고 있지만 티셔츠를 포함한 많은 옷 소재를 그려내기 어려운 이유는 바로 옷 주름 때문입니다. 재봉선과 힘의 방향에 따라 구김이 생겨 주름이 생기는 표현을 자연스럽게 그려주어야 그림에서의 완성도를 올릴 수 있습니다.

 **TIP** 옷 주름을 자연스럽게 표현해 봅시다!

옷 주름을 자연스럽게 표현하려면 주름의 디테일한 묘사보다 어떤 상황에서 주름이 생기게 되었는지 이해하는 것이 중요합니다. 캐릭터가 포즈를 취하거나 바람의 영향으로 언제든지 주름의 모양이 변화할 수 있으며 얇은 소재라면 주름의 크기도 작고 간격도 촘촘하게 생겨납니다. 반대로 두꺼운 소재라면 주름의 크기도 크고 넓게 생긴다는 특징이 있습니다.

**포즈에 따른 주름 모양 변화**

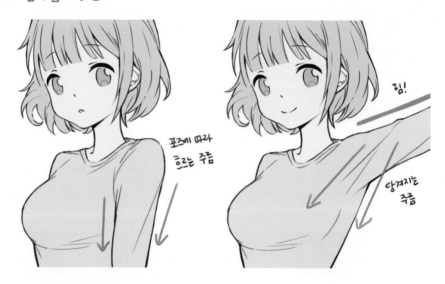

**두께감에 따른 주름 모양 변화**

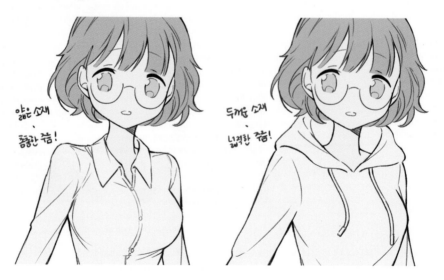

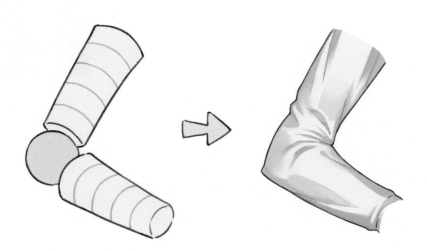

캐릭터가 가지고 있는 인체의 입체 형태를 고려한다면 완성도 높은 주름을 표현할 수 있습니다. 몸통, 팔, 다리와 같은 인체의 입체들을 단순한 원기둥 도형으로 이해해 보고 도형의 입체 흐름에 맞춰 주름을 그려봅시다.

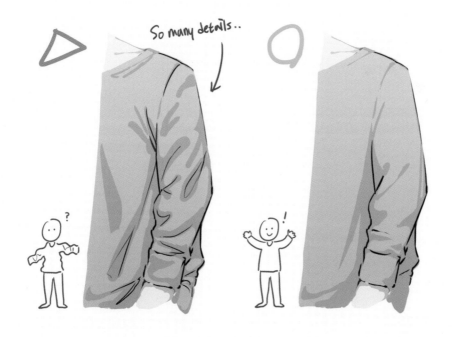

'옷 주름을 많이 그리면 완성도가 올라가겠지?'라는 생각에 입체를 고려하지 않고 무조건 많이 그리게 된다면 좋지 않은 표현이 될 가능성이 커집니다. 주름이 적더라도 상황과 입체의 흐름에 맞게 그리는 것이 중요합니다.

# 컬러링 튜토리얼 - 티셔츠 선화 파일 다운로드 : blog.naver.com/etnoc

## STEP 1. 선화 작업

티셔츠를 스케치합니다. 입체의 흐름 때문에 돌아가는 부분과 흘러내려 생기는 주름을 얇은 선으로 그립니다. 옷 주름을 많이 그리게 되면 표현은 디테일해지지만 인체의 입체가 깨질 정도로 그리지 않도록 주의합시다. 소재의 두께감을 고려해 두꺼운 소재라면 주름의 간격을 넓게, 얇은 소재라면 주름의 간격을 좁게 설정합니다.

## STEP 2. 밑색 깔기

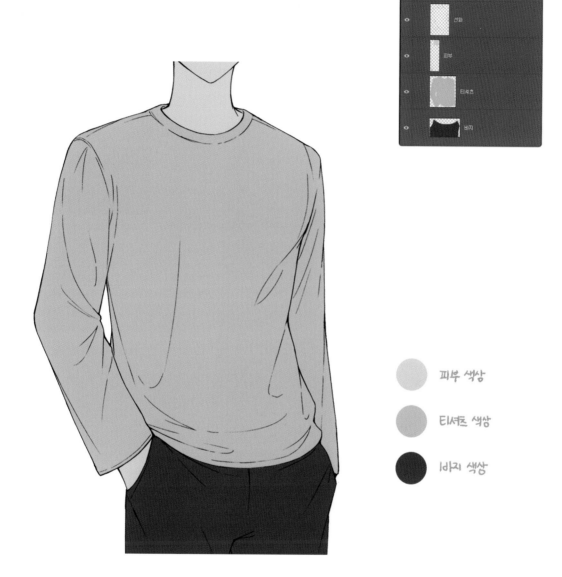

피부 색상

티셔츠 색상

바지 색상

스케치 레이어 밑에 새로운 레이어를 추가해 티셔츠의 고유 색상을 배치합니다. 추후 명암 단계를 표현하기 위해 기본 색상은 밝지도 않고 어둡지도 않은 중간 계열의 명도를 사용하도록 합니다.

레이어 창 ×

빛의 방향을 설정하여 그라데이션 툴로 밝은 영역과 어두운 영역을 표현해줍니다. 경계가 부드러운 에어브러쉬를 사
용해 기본 색상, 밝음, 어둠의 세 가지 단계로 나눠 그라데이션 층을 그립니다.

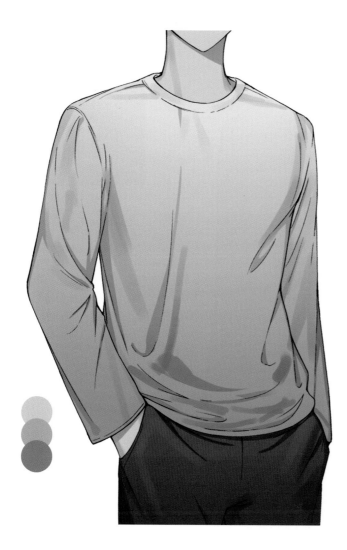

클리핑 마스크를 이용해 구겨진 주름으로 인한 어둠이 생기는 영역을 그립니다. 어둠의 채도를 높게 표현하면 화사
한 색감을 유지할 수 있습니다.

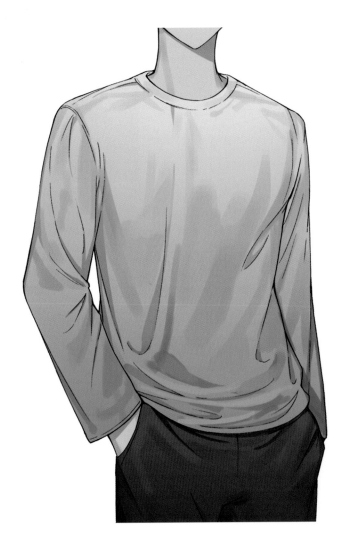

중간 단계의 명암을 추가해 잔주름 표현과 면의 입체감을 표현합니다. 빛의 방향과 인체 형태를 고려하여 밝은 단계 와 중간 단계, 어둠 단계와 같은 세 단계로 전체적인 명암을 구성합니다.

⇒ 밝은 부분을 더 밝게 보정

주름이 접히기 시작한 부분은 선명한 묘사, 주름이 흩어져 퍼지는 부분은 부드러운 묘사로 마무리합니다. 후에 레이
어 보정 - 곡선 도구를 사용해 전체적인 색상의 명도를 밝게 수정합니다.

 **TIP** 옷 주름을 자연스럽게 채색해 봅시다.

옷 주름을 채색할 때, 어디까지 표현해야 할지 고민을 해본 경험이 누구나 있을 것 같은데요. 재질의 특성을 살리면서 주름 표현을 하려면 '잡고 풀기' 연습이 필요합니다. 주름이 생기는 지점에서 하드 브러쉬와 같이 경계가 선명한 브러쉬로 '잡고' 주름이 희미하게 사라지는 지점에서는 에어 브러쉬로 '풀기'에 익숙해지면 옷 주름에 대한 걱정은 줄어들 것입니다.

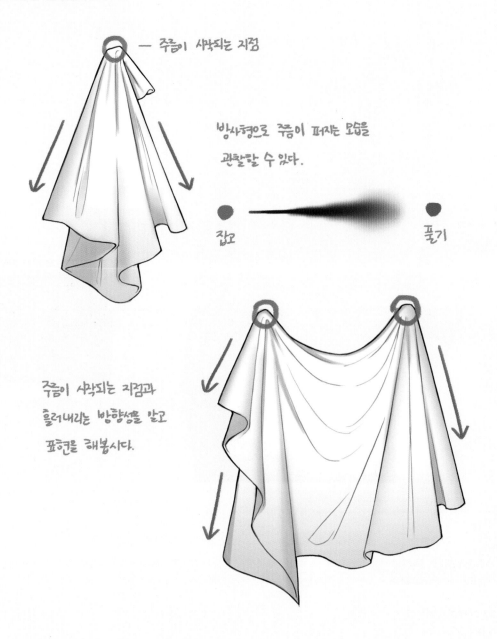

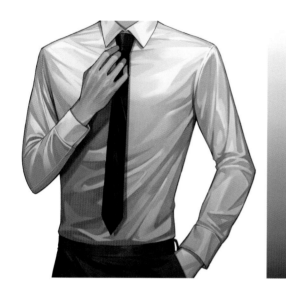

- 두께가 얇고 구김이 잘 생긴다.
  (구겨지는 주름 표현은 하드 브러쉬 사용)

- 작은 주름 디테일들이 모여서
  자연스럽게 흐름이 이어지도록 그린다.

와이셔츠는 일상에서의 사무적인 상황에 자주 등장하는 소재입니다. 세미 정장을 그려야 할 때 필수로 등장하는 옷 소재이죠. 와이셔츠는 두께가 아주 얇으며 잘 구겨진다는 특징을 가지고 있습니다. 구김이 잘 생기는 만큼 디테일을 많이 그려야하기 때문에 자연스럽게 표현하기 위한 연습을 해야 합니다.

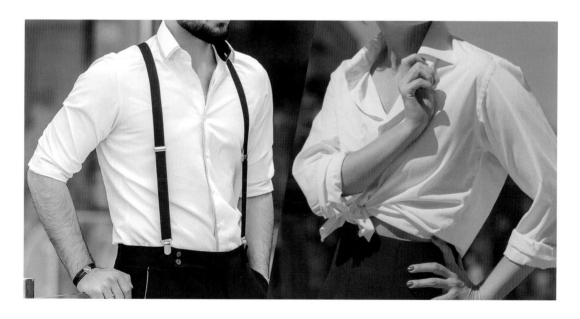

얇고 구김이 많이 생기는 특징을 가지고 있어 주름을 표현할 때 하드 브러쉬를 많이 사용하게 됩니다. 선명한 주름이 모여 있을 때 어색하지 않게 그리는 방법을 알아봅시다.

# 컬러링 튜토리얼 - 와이셔츠 <span>선화 파일 다운로드 : blog.naver.com/etnoc</span>

## STEP 1. 선화 작업

와이셔츠를 스케치합니다. 와이셔츠는 얇은 소재이기 때문에 구김이 많이 생겨 다소 복잡한 형태의 주름을 관찰할
수 있습니다. 포즈에 의해 생기는 주름, 재봉선으로 인해 생기는 주름과 중력 때문에 흘러내리는 주름에 유의합니다.

## STEP 2. 밑색 깔기

피부 색상

와이셔츠 색상

넥타이 색상

바지 색상

스케치 레이어 밑에 새로운 레이어를 추가해 와이셔츠 고유 색상을 배치합니다. 흰 와이셔츠지만 나중에 그려질 밝은 명암 단계와 어두운 명암 단계를 고려해 고유색을 중간 명도로 배치합니다.

빛의 방향을 설정하고 상대적으로 밝음과 어둠이 생기는 영역을 하드 브러쉬로 그립니다. 클리핑 레이어를 이용해 밑색 바깥으로 그려지지 않도록 합니다. 명암을 표현할 때 회색과 같은 무채색 계열로 표현하기보다 푸른빛 계열로 채도를 높여 선명한 색감을 유지합니다.

레이어 창 ×

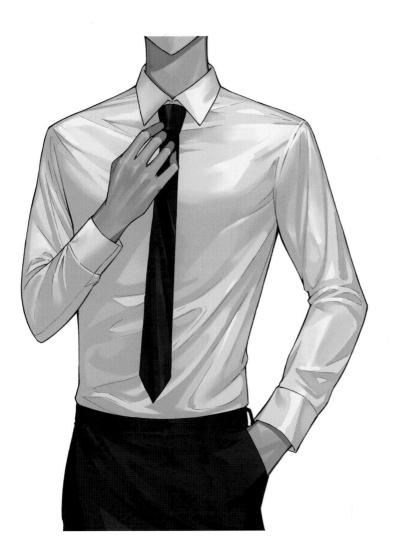

소프트 브러쉬로 명암 경계를 부드럽게 풀어 정리합니다. 주름이 시작하는 부분은 선명한 묘사, 주름이 흩어져 퍼지는 부분은 부드러운 묘사로 마무리합니다. 와이셔츠 소재는 구김이 많기 때문에 주름과 주름 사이 경계를 날카롭게 묘사합니다.

## STEP 5. 어둠 추가

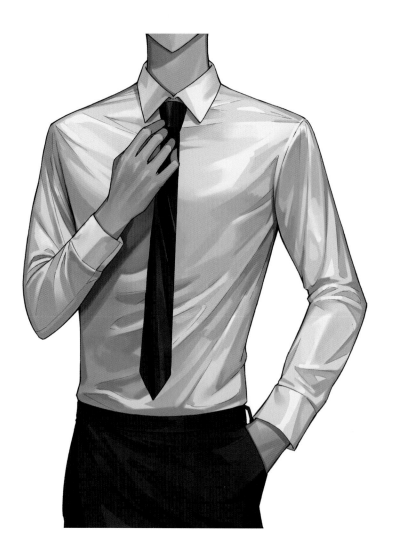

주름의 사이사이 어둠이 생기는 영역의 명도를 낮춰 입체적으로 표현합니다. 전체적으로 명암 대비가 풍부하고 높을수록 강하고 선명한 이미지로 전달됩니다.

# STEP 6. 보정 및 마무리

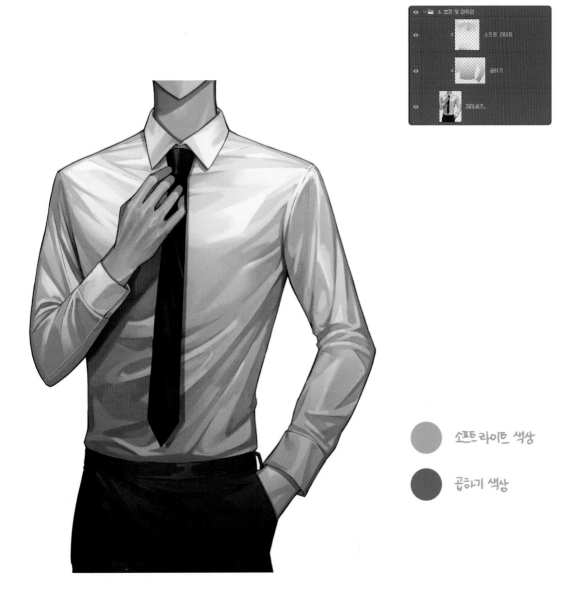

소프트 라이트 색상

곱하기 색상

레이어 블렌딩 모드를 사용해 그라데이션을 추가합니다. 빛이 오는 방향에는 밝은 빛으로, 반대 방향은 어두운 색상으로 보정합니다. 밝음에는 '소프트 라이트', 어둠에는 '곱하기'레이어를 사용합니다. 디테일을 묘사한 뒤 그라데이션을 추가하면 자연스러운 무게감을 더할 수 있습니다.

**UNIT 03** 니트

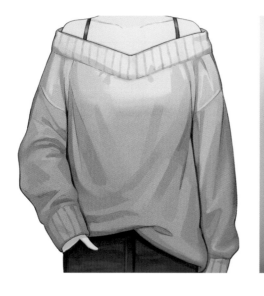

- 두께가 두껍고 구김이 잘 생기지 않는다.
  ( 소프트 브러쉬 사용 ↑, 하드 브러쉬 ↓ )
- 고유 색상을 파악하기 쉽고
  기본 색상과 어둠으로만 표현된다.

두꺼운 니트는 겨울 배경의 그림을 그릴 때 자주 등장하는 소재입니다. 캐릭터에게 입히면 질감의 특징처럼 포근하고 부드러운 인상을 전달할 수 있습니다. 티셔츠, 와이셔츠와 마찬가지로 난반사의 비율이 높아 고유 색상을 관찰할 수 있으며 하이라이트가 거의 생기지 않습니다.

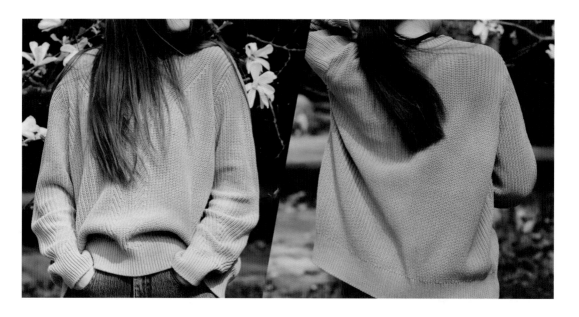

두께가 두꺼워서 주름이 생길 때도 어둠의 경계가 분명하지 않고 부드럽게 확산됩니다. 소프트 브러쉬 재질의 특징을 살리며 표현해야 합니다.

# 컬러링 튜토리얼 - 니트

선화 파일 다운로드 : blog.naver.com/etnoc

## STEP 1. 선화 작업

레이어 창 ×

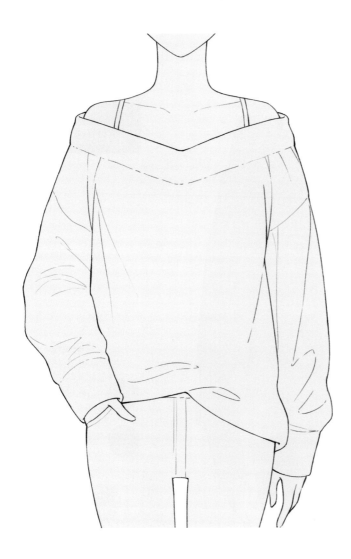

니트를 스케치합니다. 니트는 두꺼운 소재이기 때문에 주름의 크기가 크고 부드러운 질감 표현이 필요합니다. 두께감의 특징을 고려해 주름의 간격을 넓게 배치하고 단순하게 표현합니다.

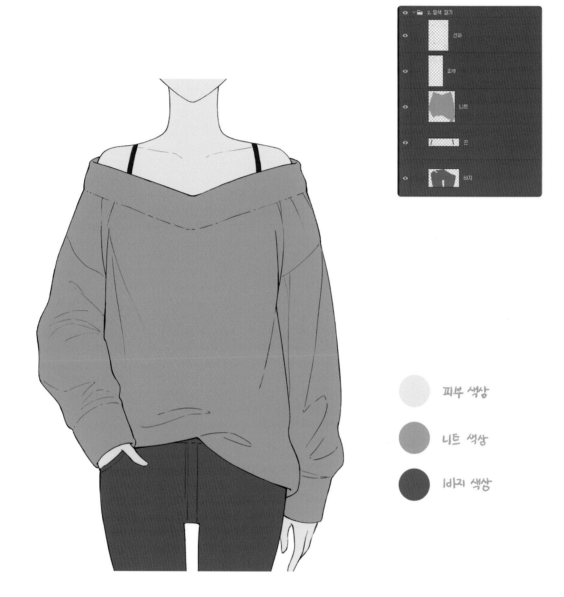

피부 색상

니트 색상

바지 색상

선 레이어 밑에 새로운 레이어를 추가해 니트와 피부, 바지의 고유 색상을 각각 레이어를 분리해서 배치합니다. 추후 명암 단계 표현을 위해 기본 색상은 중간 명도로 표현합니다.

## STEP 3. 그라데이션

빛의 방향을 설정하고 상대적으로 밝아지는 영역을 밝게 어둠이 생기는 영역을 어둡게 그라데이션으로 표현하면 자연스러움 무게감을 표현할 수 있습니다. 그라데이션을 그려낼 때는 경계가 부드러운 소프트 브러쉬를 사용합니다.

헐렁한 옷의 소재는 위에서 아래로 떨어지는 큼지막한 주름 표현이 특징입니다. 포즈로 인해 구겨지는 주름과 섞일 수 있도록 흐름을 연출해 봅시다. 곱하기 레이어를 사용해 주름의 어둠 영역을 그립니다.

## STEP 5. 명암 단계 표현

중간 단계의 명암을 추가해 인체의 입체감과 주름의 부피감을 표현합니다. 명암 단계 표현에서는 묘사를 다듬고 정리하기 보다는 전반적인 명암의 완성도를 올리는 데에 신경 쓰도록 합니다.

소재의 두께감을 살리며 주름 표현을 부드럽게 풀어서 정리합니다. 날카로운 표현보다는 부드러운 소재 표현이 필요하기에 기본 색상과 어둠 표현의 명도 차이가 적은 편이 좋습니다.

## STEP 7. 그라디언트 맵 보정 및 다듬기

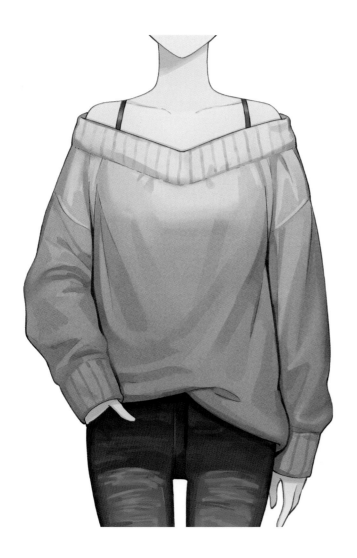

그라디언트 맵을 통해 색상에 변화를 주어 보정합니다. 그리고 레이어 마스크를 이용해 명암 경계 부분에 사용해 다채로운 색상으로 표현하거나, 색상 보정이 필요 없는 부분을 지워낼 수 있습니다.

## STEP 8. 곡선 보정

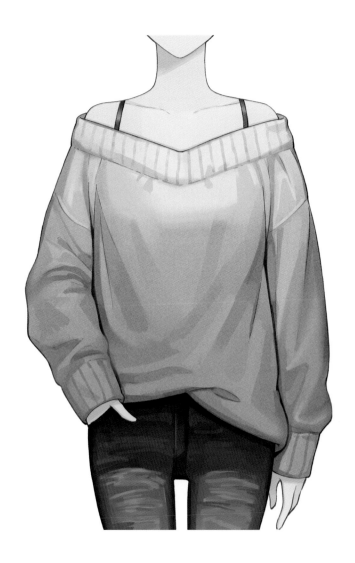

곡선 도구를 통해 그림의 전반적인 밝기를 올려 화사한 색상으로 보정하고 마무리합니다. 곡선 그래프에서 상단으로
갈수록 밝은 톤으로, 하단으로 갈수록 어두운 톤으로 보정됩니다.

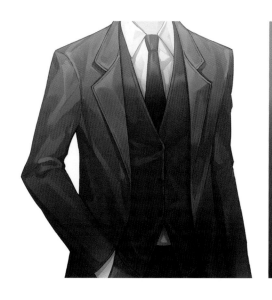

• 기본 색상, 어둠 표현, 하이라이트
  3가지 명암 단계를 관찰할 수 있다.

• 난반사 비율이 높아 하이라이트는
  경계가 모호하며 부드럽게 표현한다.

정장은 와이셔츠와 더불어 일상적인 소재로 자주 등장하는 소재입니다. 정장의 특징은 캐릭터의 포즈에 따라 구김이 생기지만 두께감과 재질의 특성 때문에 구김의 자국은 오래 남지 않는 특징이 있습니다. 명암 단계는 하이라이트와 기본 색상, 어둠으로 구성되어 있으며 하이라이트는 경계가 모호하고 넓게 퍼져있는 경우가 많습니다.

하이라이트가 넓게 퍼져있어 기본 색상과 헷갈리는 경우가 종종 있습니다. 기본 색상과 어둠, 하이라이트 순으로 명암 단계를 나누면서 표현하는 방법을 알아봅시다.

# 컬러링 튜토리얼 - 정장 <span>선화 파일 다운로드 : blog.naver.com/etnoc</span>

## STEP 1. 선화 작업

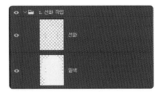

채색을 진행하기 전 정장을 스케치합니다. 캐릭터가 취하고 있는 포즈에 의해 생기는 주름과 재봉선으로 인해 생기는 주름, 중력 때문에 흘러내리는 주름을 표현합니다.

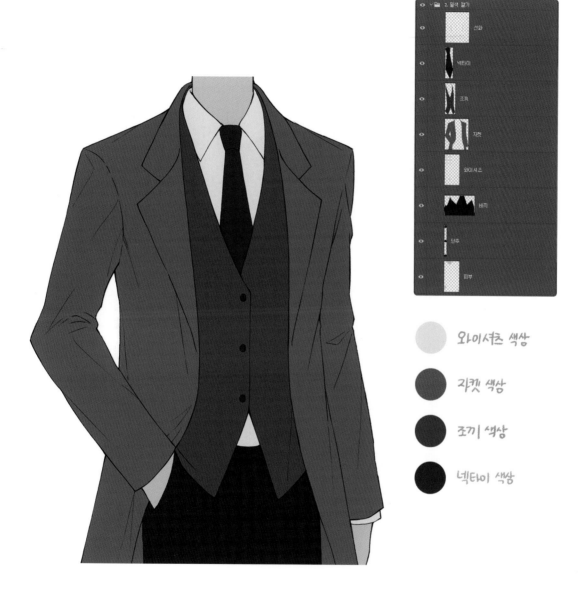

와이셔츠 색상

자켓 색상

조끼 색상

넥타이 색상

캐릭터가 입고 있는 정장의 기본 색상을 배치합니다. 정장의 와이셔츠, 자켓, 조끼, 넥타이 등 색상이 나눠지는 부분
들의 레이어를 따로 구분하여 배치합니다. 명암 단계를 표현하기 위해 기본 색상은 밝지도 않고 어둡지도 않은 중간
계열의 명도를 사용하도록 합니다.

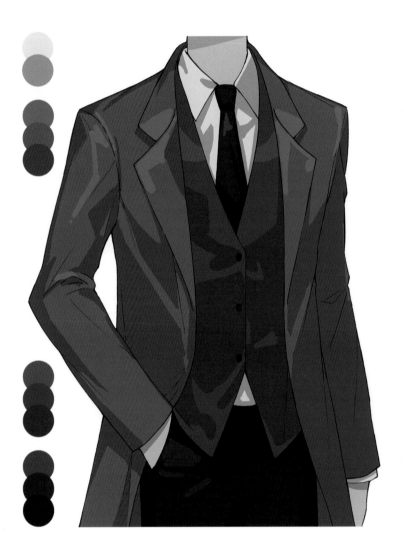

빛의 방향을 설정하고 하드 브러쉬를 사용해 밝아지는 부분과 어두워지는 부분을 2~3단계의 명암으로 단순하게 표현합니다. 포즈로 인해 접히는 주름 부분과 흘러내리는 주름을 고려해 작업합니다.

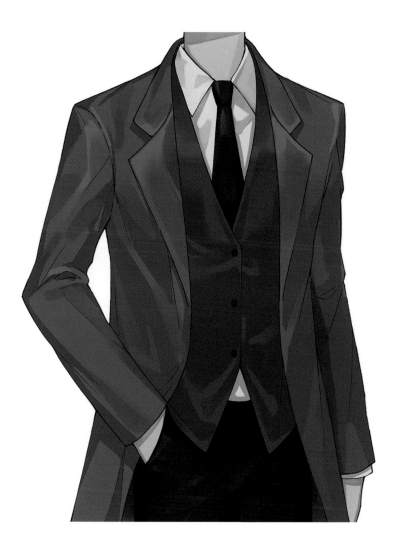

명암 단계를 나눈 레이어를 각각 병합하고 투명한 영역을 잠근 뒤, 묘사를 정리합니다. 주름이 강하게 생기는 부분은 하드 브러쉬로 경계를 뚜렷하게 표현하고 주름이 흩어져 퍼지는 부분은 부드럽게 표현합니다.

## STEP 5. 그라데이션

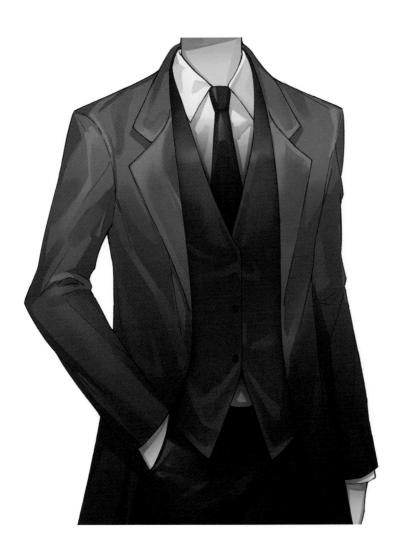

오버레이
표준 레이어로 확인하기

레이어 블렌딩 모드 중 오버레이를 사용해 그라데이션을 추가해 명암 단계를 풍부하게 표현합니다. 빛이 오는 방향에는 밝은 빛으로 반대 방향은 어두움 색상으로 보정합니다.

# STEP 6. 보정 및 마무리

레이어 창 ×

하드라이트
표준 레이어로 확인하기

레이어 블렌딩 모드 하드 라이트 레이어를 추가하고 빛의 방향을 고려해 그라데이션을 그려낸 뒤 입체감을 한 번 더
강조한 뒤 디테일 묘사를 정리하고 마무리합니다.

# UNIT 05 · 실크 블라우스

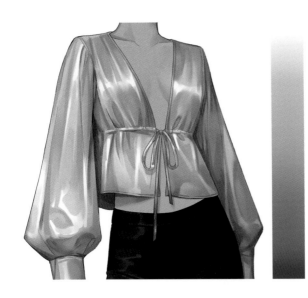

- 기본 색상, 어둠 표현, 하이라이트 그리고 반사광 (4가지 명암단계)
- 난반사와 정반사의 특징을 둘 다 갖고 있음 하이라이트의 경계가 뚜렷하며 선명하게 표현

실크 소재는 고급스러운 분위기의 연출이 필요할 때 많이 사용하는 재질입니다. 실크 소재는 표면이 매끄러워 정반사의 비율이 높아 하이라이트와 반사광이 선명하게 생깁니다. 명암 단계는 기본 색상과 어둠, 하이라이트와 반사광으로 구성되어 있습니다.

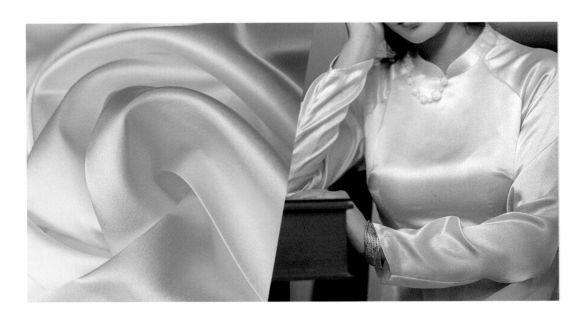

주변 환경과 조명에 따라 색상의 변화 폭이 큰 소재이므로 기본 색상에 얽매여있지 않도록 합니다. 하이라이트와 반사광은 환경과 조명의 색상을 설정하고 칠하도록 합니다.

# 컬러링 튜토리얼 - 실크 블라우스 <span>선화 파일 다운로드 : blog.naver.com/etnoc</span>

## STEP 1. 선화 작업

레이어 창 ×

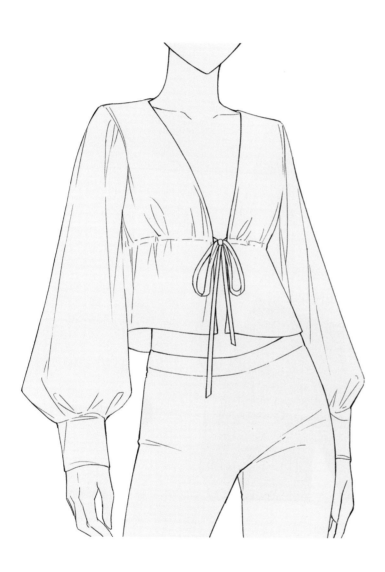

채색을 진행하기 전 실크 블라우스를 스케치합니다. 블라우스는 얇은 두께감을 가지고 있기 때문에 주름의 간격을 촘 촘하게 표현합니다. 재봉선으로 인해 주름이 잡히는 부분과 흘러내리는 주름, 흘러내리고 고이는 주름을 그립니다.

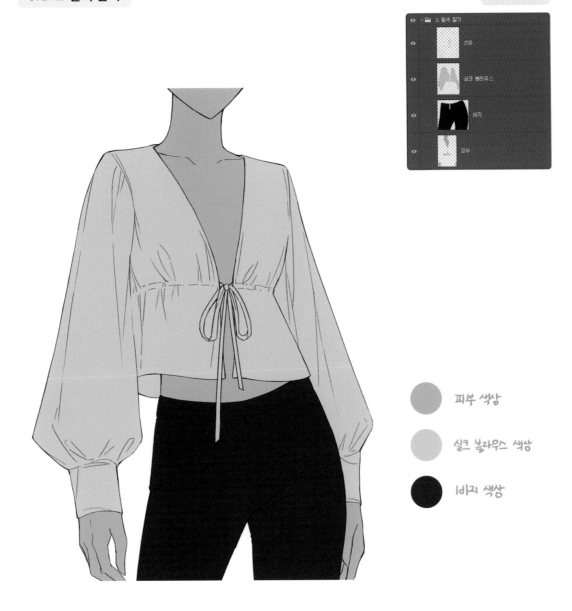

레이어 창 ×

2. 밑색 깔기
선화
실크 블라우스
바지
피부

피부 색상

실크 블라우스 색상

I바지 색상

스케치 레이어 밑에 새로운 레이어를 추가해 실크 블라우스의 고유 색상을 배치합니다. 나중에 그려질 밝은 명암 단계와 어두운 명암 단계를 고려해 고유 색상을 중간 명도로 배치합니다.

빛의 방향을 설정하고 하드 브러쉬를 사용해 밝아지는 부분과 어두워지는 부분을 2~3단계의 명암으로 표현합니다.
실크 블라우스는 하이라이트가 선명하게 드러나기 때문에 밝은 영역의 대비를 높여 그립니다.

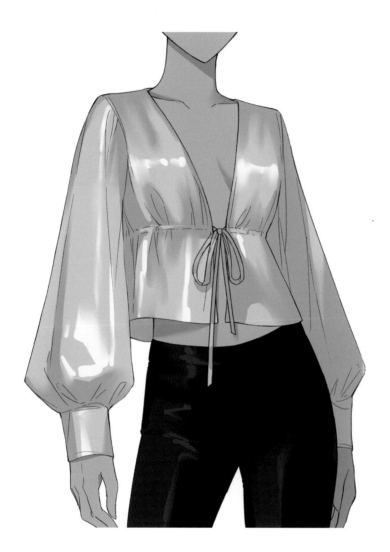

밑색과 명암 단계를 그린 레이어를 병합한 뒤 레이어를 잠그고 묘사를 정리합니다. 실크 블라우스 소재는 질감이 매끄럽고 난반사의 특징을 모두 갖고 있어 하이라이트가 선명하게 생기므로 밝은 부분은 부드럽게 풀어 정리하지 않도록 합니다.

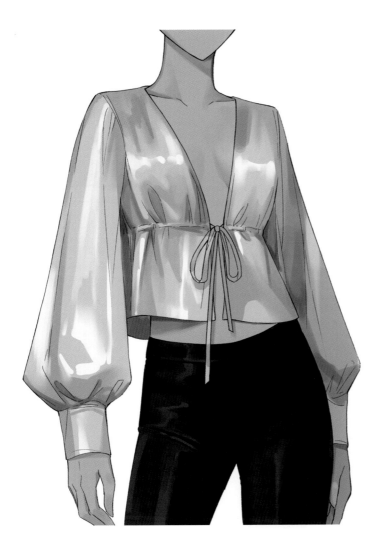

새 레이어를 만들고 클리핑 레이어를 활용해 실크 블라우스의 어둠 영역을 추가적으로 그립니다. 주름이 시작하는 부분과 같이 좁은 틈으로 인해 어둠이 많이 생기는 영역을 표현합니다.

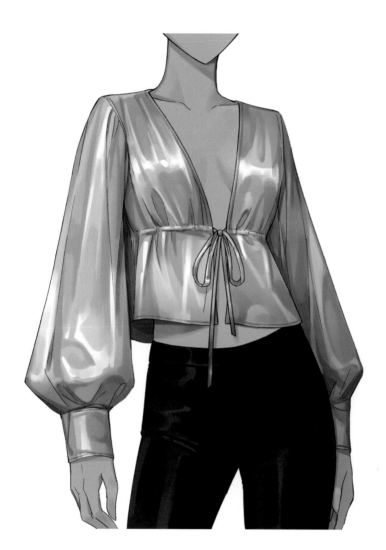

곱하기
표준 레이어로 확인하기

중단 톤의 명암의 영역을 넓혀 밝은 명암의 영역을 좁히고 반짝반짝한 실크 질감을 표현합니다. 곱하기 레이어를 추가해 어둠 영역을 소프트 브러쉬로 한 번 더 강조합니다.

## STEP 7. 보정 및 마무리

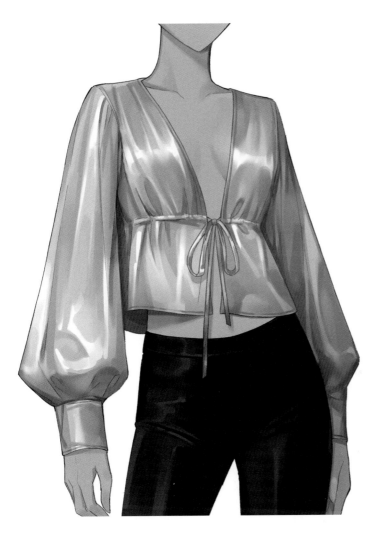

선 색상을 어둠 명암과 유사한 색상으로 바꾼 뒤 레이어를 합치고 디테일 묘사를 정리합니다. 새 레이어를 만들어 회색 계열의 색상으로 페인트 통을 부은 뒤 필터 - 노이즈 - 노이즈 추가 경로를 통해 노이즈 효과를 만듭니다. 레이어 블렌딩 모드를 오버레이로 바꾸고 불투명도를 10% 정도로 조정합니다.

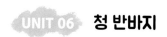
## UNIT 06 청 반바지

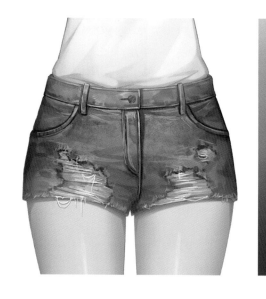

- 거친 표면을 갖고 있으며 얼룩덜룩한 패턴 요소를 관찰할 수 있다.
- 얼룩덜룩한 패턴 요소는 커스텀 브러쉬와 노이즈 필터를 통해 거친 질감을 그린다.

청 반바지는 티셔츠 소재와 더불어 캐주얼한 소재로 많이 쓰입니다. 재질의 특징을 관찰해보면 두께감이 있으며 표면이 거칠고 난반사 비율이 높아 고유의 색상을 쉽게 확인할 수 있습니다. 명암 단계 자체는 일반 천 소재와 유사하지만 표면에 얼룩덜룩한 패턴 요소가 있다는 차이점이 있습니다.

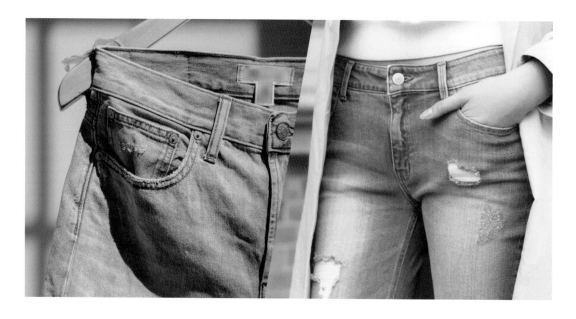

얼룩덜룩한 표면 때문에 다소 복잡해 보일 수 있지만 레이어를 활용해서 그린다면 어렵지 않습니다. 커스텀 브러쉬와 노이즈 필터를 사용해 거친 재질을 표현하는 방법을 알아봅시다.

# 컬러링 튜토리얼 – 청 반바지 <span>선화 파일 다운로드 : blog.naver.com/etnoc</span>

## STEP 1. 선화 작업

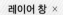

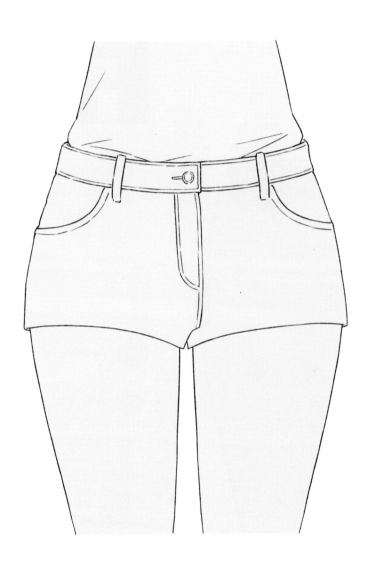

청 반바지를 채색하기 전에 베이스가 될 선화를 그립니다. 외곽선보다 얇은 선으로 바지 원단의 두께감을 살릴 수 있는 디테일한 표현을 더하고 단추와 지퍼, 주머니와 벨트 고리 등 바지를 구성하고 있는 요소를 그립니다.

## STEP 2. 밑색 깔기

청 반바지 색상

피부 색상

옷 색상

스케치 레이어 밑에 새로운 레이어를 추가해 반바지의 고유 색상을 배치합니다. 청 소재는 파란색 계열의 옷들이 많고 명도 차이로 인해 연한 반바지, 진한 청바지 등으로 나눠집니다. 추후 명암 단계 표현을 위해 기본 색상은 중간 명도로 그립니다.

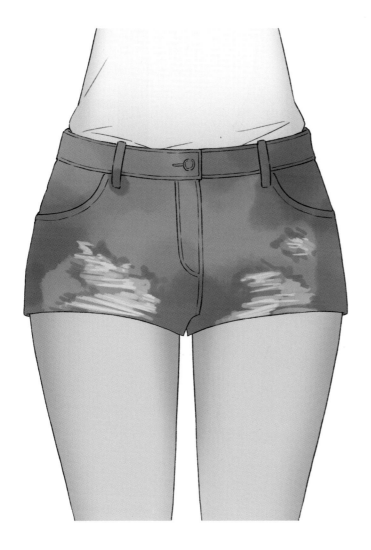

거친 질감이 살아있는 커스텀 브러쉬를 사용해 청바지의 얼룩덜룩한 색상을 표현합니다. 청바지의 해진 부분을 크기가 작은 브러쉬로 빗금 치듯이 그려줍니다. 해진 부분의 테두리에는 청바지의 두꺼운 소재가 뜯겨진 표현이 필요합니다. 바지 끝자락에 실이 풀리고 찢어진 표현을 하면 빈티지한 연출을 더할 수 있습니다.

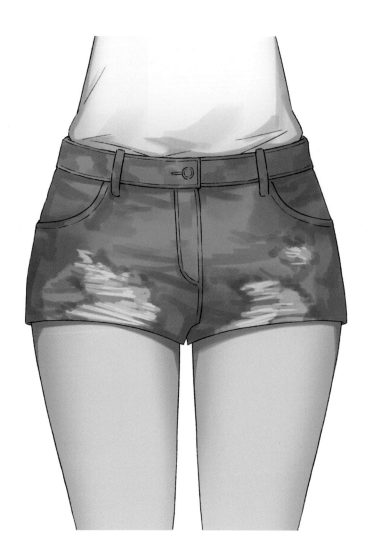

같은 파랑 계열의 색상을 선택한 뒤 명도를 조절해 밝고 어두운 면적을 나눕니다. 색상의 변화를 주어 여러 색상이 섞이게 되면 그림이 지저분하게 보일 수 있으니 유의합니다.

레이어 창 ×

클리핑 레이어를 만들어 바지의 두께감 표현과 얼룩으로 인해 어두워지는 면과 밝아지는 면을 그립니다. 스케치로 표현했던 바지 디테일을 강조하는 방향으로 묘사합니다.

곱하기 레이어를 통해 큰 양감을 표현합니다. 부드러운 입체 표현을 위해 소프트 브러쉬를 이용해서 브러쉬의 경계를 남기지 않도록 합니다. 묘사를 거친 뒤 큰 명암을 한 번 더 강조하게 되면 명암 단계가 풍부해지면서 선명하고 입체적인 인상을 전달할 수 있습니다.

## STEP 7. 보정 및 마무리

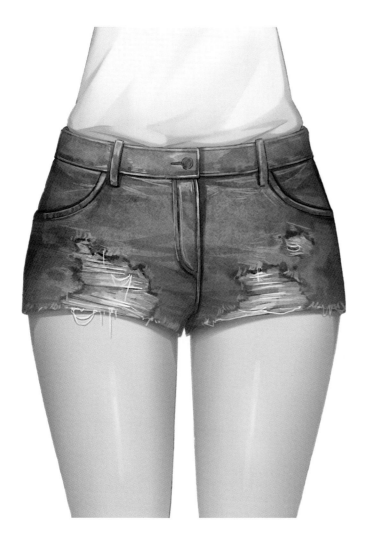

하드 라이트 색상

레이어 블렌딩 모드 '하드 라이트'를 사용해 그라데이션을 추가합니다. 청바지의 경계 부분에 피부와 유사한 색상을 선택해 소프트 브러쉬로 부드럽게 그립니다. 경계를 모호하게 섞어 빛이 번지는 듯한 효과를 표현합니다. 노이즈 필터를 입힌 뒤 청 반바지의 거친 질감을 강조하고 마무리합니다.

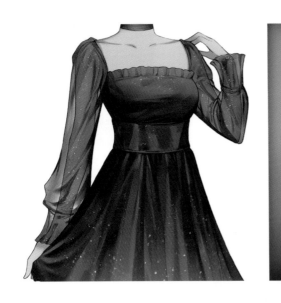

- 두께가 매우 얇고 주름이 많이 생기는 특징이 있다.

- 반투명 소재는 겹쳐지는 부분에 기본 색상이 강하게 표현된다.

시스루 블라우스는 레이어를 분리해서 사용하는 방법에 대해 모르고 있다면 표현하기 어려운 소재가 됩니다. 얇은 소재의 주름이 많이 생기고 반투명하다는 특징 때문에 복잡해 보이지만 재질의 성격을 알고 레이어를 활용해 그리게 된다면 자연스럽게 표현할 수 있습니다.

반투명 소재는 기본 색상을 갖고 있으나 두께가 매우 얇아 빛이 투과되어 건너편의 형상(자료 이미지에서 피부와 같은 부분)이 보입니다. 그리고 주름으로 인해 소재가 겹칠수록 불투명도가 상승하면서 기본 색상이 강해진다는 특징이 있습니다.

# 컬러링 튜토리얼 – 시스루 블라우스 <span style="font-weight:normal">선화 파일 다운로드 : blog.naver.com/etnoc</span>

선화 파일 다운로드 : blog.naver.com/etnoc

## STEP 1. 선화 작업

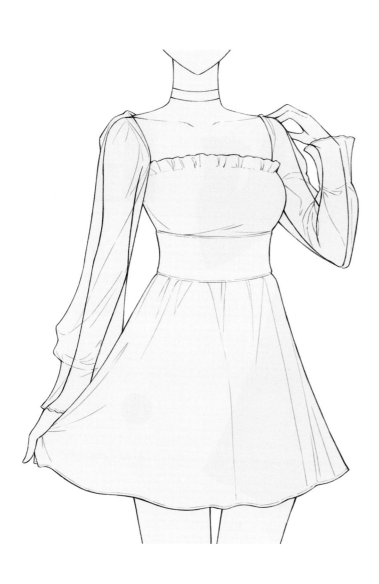

시스루 블라우스를 채색하기 전에 베이스가 될 선화를 그립니다. 시스루 블라우스는 팔 부분이 반투명하게 표현되기 때문에 반투명하게 노출되는 부분의 선화 레이어를 따로 분리해서 작업합니다.

레이어 창 ×

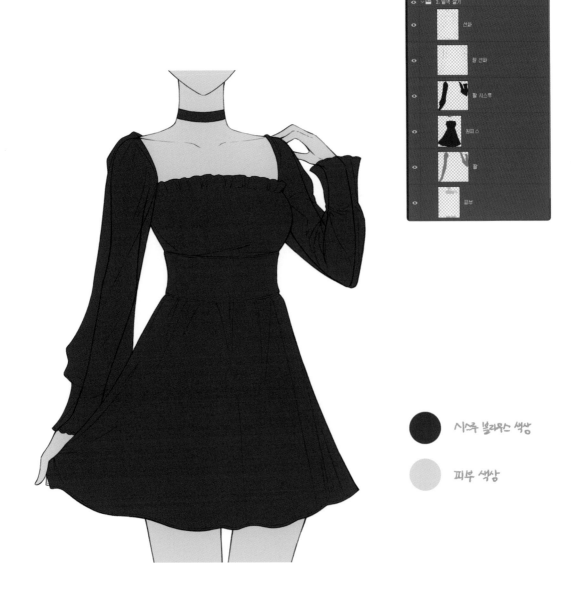

시스루 블라우스 색상

피부 색상

스케치 레이어 밑에 새로운 레이어를 추가해 시스루 블라우스의 고유 색상을 배치합니다. 반투명하게 비치는 팔 부분도 밑색을 배치하고 원피스와 팔 시스루 부분은 레이어를 분리해서 작업합니다. 추후 명암 단계 표현을 위해 기본 색상은 중간 명도로 그립니다.

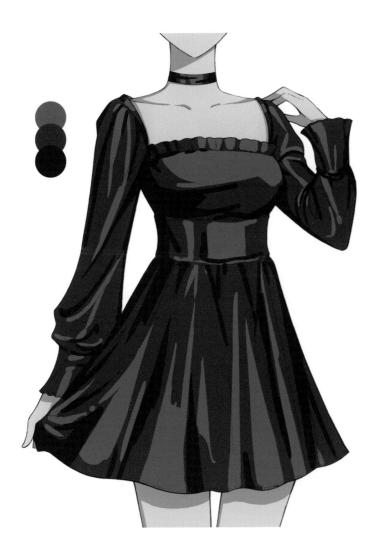

빛의 방향을 설정하고 상대적으로 밝음과 어둠이 생기는 영역을 하드 브러쉬로 그립니다. 클리핑 레이어를 이용해 밑색 바깥으로 그려지지 않도록 합니다. 추후 반투명하게 표현될 팔 시스루 부분도 불투명한 부분과 똑같이 그립니다.

레이어 창 ×

소프트 브러쉬로 명암 경계를 부드럽게 풀어 정리합니다. 포즈에 의해 접히는 주름과 재봉선 때문에 주름이 잡히는
부분은 선명한 묘사, 주름이 흘러내려 아래로 퍼지는 부분은 부드러운 묘사로 마무리합니다.

원피스의 재질을 실크 질감처럼 가볍게 떨어지는 표현을 위해 반사광을 그립니다. 보라색 계열의 기존 고유 색상을 벗어나 초록색 주황색과 같이 대비되는 색상의 터치를 늘리면 다채로운 색감을 연출할 수 있습니다.

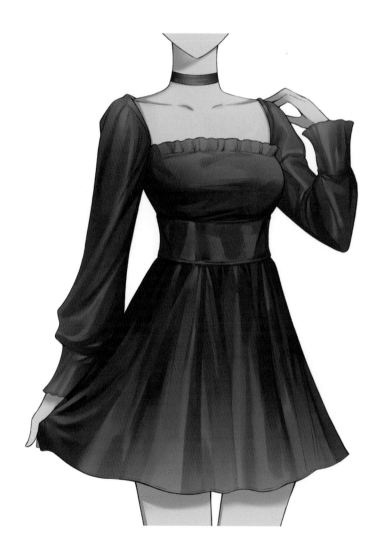

하드 라이트
표준 레이어로 확인하니

레이어 블렌딩 모드 하드 라이트 레이어를 추가하고 빛의 방향을 고려해 그라데이션을 그려낸 뒤 명암 단계를 풍부하게 꾸밉니다. 피부 영역과 맞닿는 부분에 피부 색상과 유사한 색으로 그라데이션을 표현하면 반투명한 것처럼 가벼운 인상을 전달할 수 있습니다.

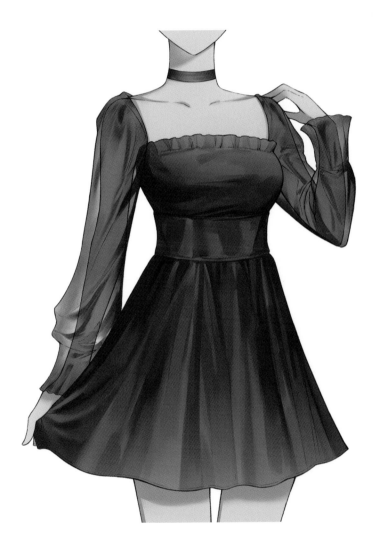

묘사가 정리되면 팔 시스루 부분에 레이어 마스크를 추가해 반투명하게 표현하고 싶은 영역을 검은색과 에어브러쉬로 그립니다. 레이어 마스크 영역에는 흑백으로만 그릴 수 있습니다. 하얀색으로 그릴 경우 레이어의 모습이 나타나게 되고 검은색으로 그릴 경우 레이어의 모습을 감출 수 있습니다.

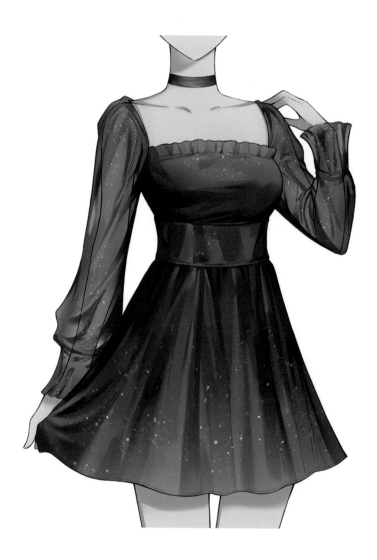

기존 묘사를 진행했던 레이어를 모두 병합하고 시스루 블라우스의 디테일 묘사를 정리합니다. 커스텀 브러쉬로 반짝이 표현을 더한 뒤 마무리합니다.

 **UNIT 08** 프릴 원피스

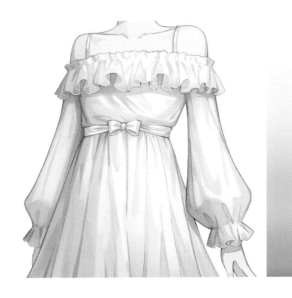

- 재봉선으로 인해 주름이 촘촘하게 생기는 특징이 있다.

- 주름이 모이고 퍼지는 표현이 많아 하드 브러쉬를 통해 그린다.

프릴 원피스는 평범한 원피스 디자인 위에 레이스라는 복잡한 디자인이 추가된 소재입니다. 책에서는 천 소재로 만들어진 프릴 원피스 튜토리얼을 다룹니다. 레이스를 자연스럽게 표현하는 방법을 알아봅시다.

레이스는 주름이 촘촘히 모여 있는 디자인입니다. 넓은 원단의 한 부분을 좁게 고정시켜 구김이 생기는 과정에서 레이스가 만들어집니다. 구김이 생기는 부분과 주름이 펴져서 자연스럽게 흩어지는 부분의 표현법을 알아봅시다.

# 컬러링 튜토리얼 - 프릴 원피스 <span style="font-weight:normal">선화 파일 다운로드 : blog.naver.com/etnoc</span>

## STEP 1. 선화 작업

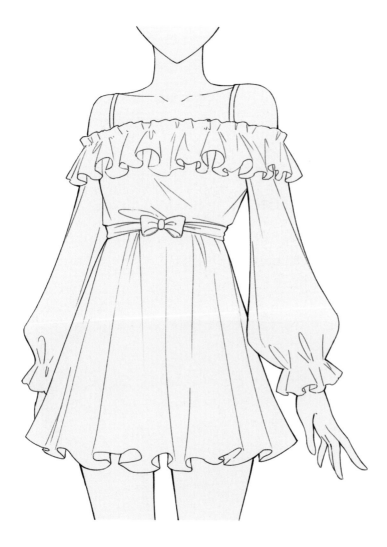

프릴 원피스를 채색하기 전에 베이스가 될 선화를 그립니다. 옷에 어울리는 포즈를 취해 자연스러운 분위기를 연출합니다. 포즈와 재봉선으로 인해 주름이 생기는 영역을 고려해 스케치합니다.

## STEP 2. 밑색 깔기

레이어 창 ×

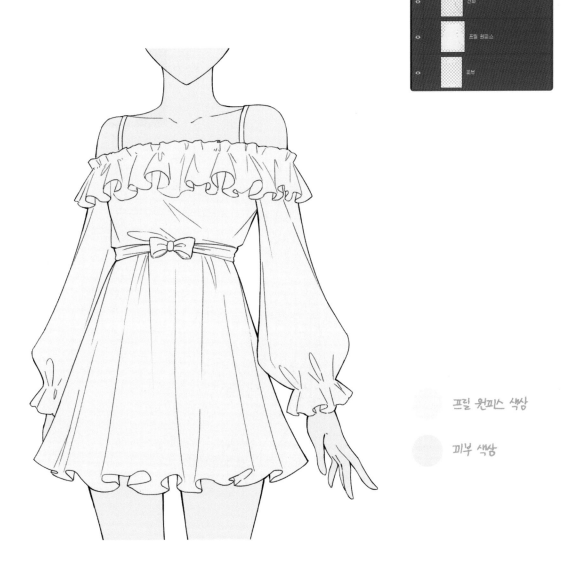

프릴 원피스 색상

피부 색상

스케치 레이어 밑에 각각 새로운 레이어를 추가해 피부 색상과 프릴 원피스의 고유 색상을 배치합니다. 옷의 기본 색상은 흰색이지만 추후 명암 단계 표현을 위해 밝은 회색으로 배치합니다.

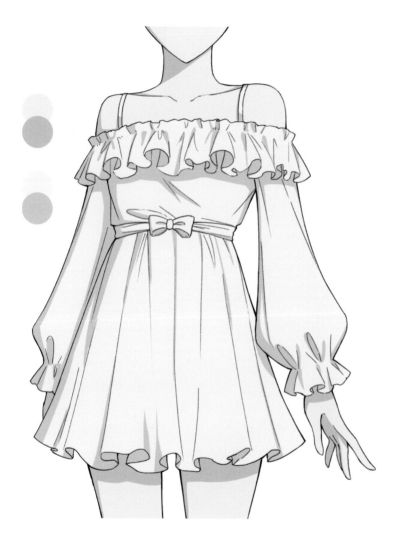

빛의 방향을 설정하고 상대적으로 빛을 받지 못해 어둠이 생기는 면적을 그립니다. 각각 밑색에 클리핑 레이어를 만들어 수정이 용이하도록 작업합니다.

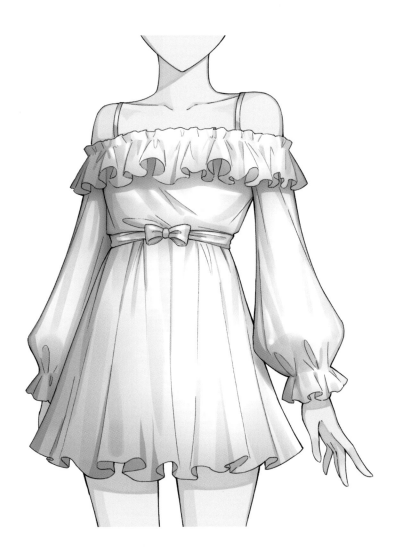

선형 번 · 색상 닷지
표준 레이어로 확인하기

부드러운 분위기를 연출을 위해 에어브러쉬로 빛을 받는 면적과 상대적으로 어둠이 생기는 면적을 그라데이션으로 표현합니다. 클리핑 레이어를 사용해 어둠은 '선형 번', 빛은 '색상 닷지'레이어를 통해 작업합니다.

## STEP 5. 묘사 정리

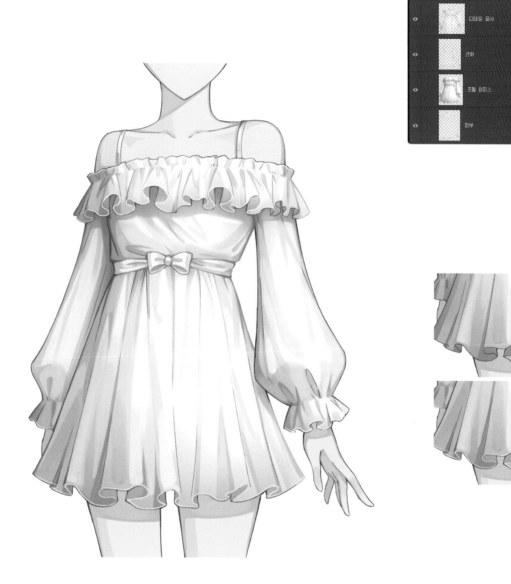

자리 잡아놓았던 어둠과 주름을 디테일하게 정리합니다. 얇은 소재의 프릴 원피스는 잘 구겨지는 특징이 있어 섬세한 주름 표현이 필요합니다.

## STEP 6. 보정 및 마무리

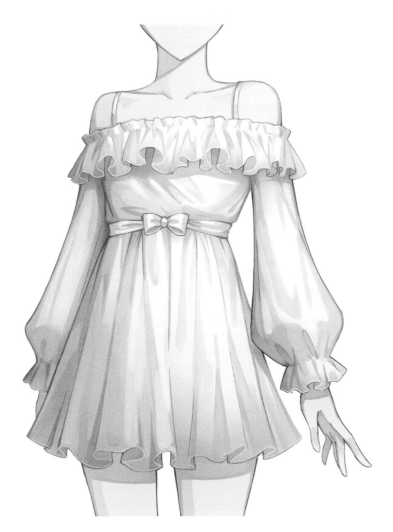

그라디언트 맵 ( 밝게 하기 )

디테일 묘사가 마무리 되면 레이어 병합 후 그라디언트 맵을 통해 색채를 풍부하게 보정합니다. 노이즈 필터를 통해
보정을 마무리합니다.(필터-노이즈-노이즈 추가)

CHAPTER 4
# 기타 소재

# UNIT 01  가죽 장갑

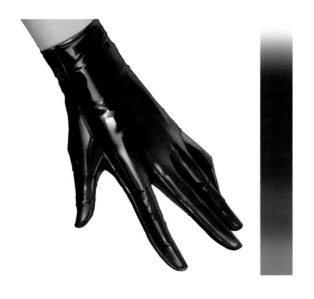

• 반사율이 높은 가죽은 하이라이트가
  선명하고 대비가 뚜렷하게 표현

• 정반사율이 높기 때문에 반사광으로
  주변 환경빛을 표현한다.

가죽 장갑은 두께감이 두껍고 매끄러운 표면을 갖고 있어 하이라이트와 반사광이 뚜렷하게 보인다는 특징이 있습니다. 주변 환경의 빛과 조명의 색상에 따라 하이라이트의 색상이 같이 변화합니다.

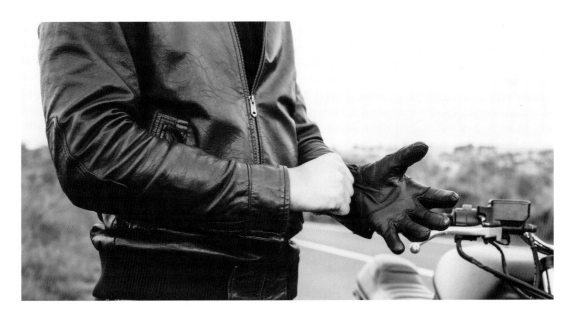

가죽 소재는 형태의 기본 명암과 빛의 방향과 색상을 고려해 그려야 합니다. 책에서는 가죽 장갑에 대한 튜토리얼을 다루지만 가죽 재킷이나 치마, 바지 등 여러 가지 소재에 응용해서 연습하는 시간을 가져봅시다.

# 컬러링 튜토리얼 - 가죽 장갑 선화 파일 다운로드 : blog.naver.com/etnoc

## STEP 1. 선화 작업

레이어 창 ×

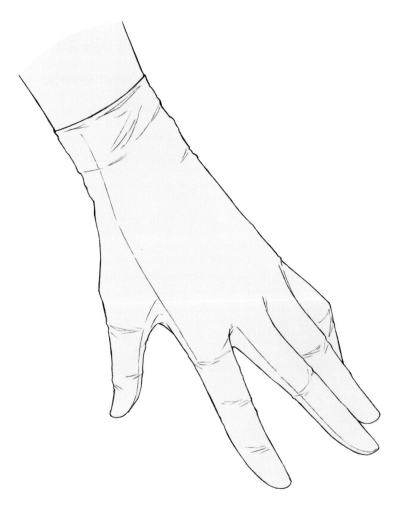

가죽 장갑을 채색하기 전에 베이스가 될 선화를 그립니다. 손은 복잡한 입체 구조를 갖고 있기 때문에 엄지 장갑과 같은 단순한 형태로 그린 뒤 비율에 맞춰 손등과 손가락을 분리해 그리도록 합니다.

스케치 레이어 밑에 새로운 레이어를 추가해 가죽 장갑의 고유 색상을 배치합니다. 검은색 가죽 장갑이지만 나중에 그려질 밝은 명암 단계를 고려해 고유색을 중간 명도로 배치합니다.

빛의 방향을 설정하고 밝아지는 면적을 구분합니다. 가죽 장갑은 정반사 비율이 높아 선명하게 광나는 표현을 위해 하이라이트를 하드 브러쉬로 표현합니다. 하이라이트의 색상은 주광원의 색상과 일치합니다.

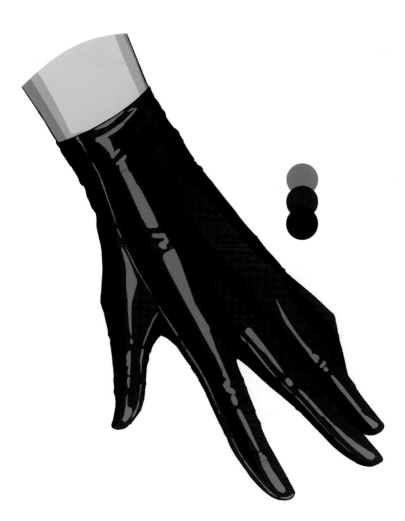

빛과 입체의 각도 때문에 상대적으로 어둠이 생기는 영역을 그립니다. 밑색과 하이라이트, 어둠은 각각 레이어를 분리해서 그리는 편이 수정할 때 용이합니다. 하이라이트와 어둠은 밑색 레이어의 클리핑 레이어가 되도록 합니다.

STEP 5. 묘사 정리

레이어 창 ×

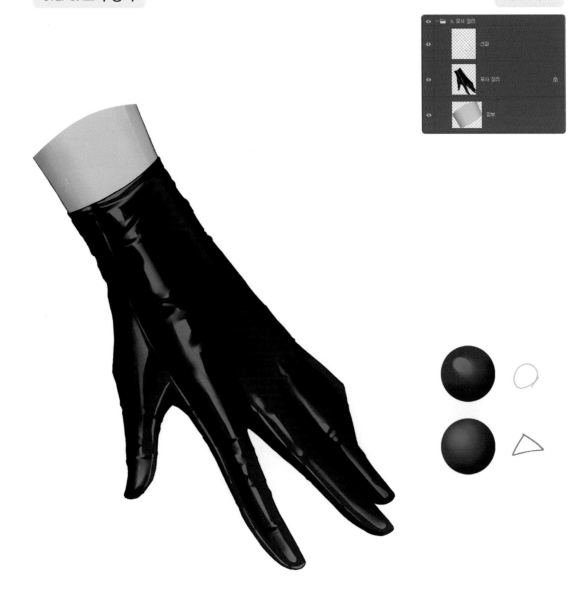

에어브러쉬로 명암 경계를 풀어 부드럽게 정리합니다. 전체적으로 경계를 흐리게 정리하는 것이 아니라 그라데이션을 표현하듯이 일부분의 경계가 흐려지도록 그립니다. 가죽 장갑은 정반사의 비율이 높아 하이라이트의 상이 선명하게 표현되어야 하므로 뿌옇게 표현하지 않도록 유의합니다.

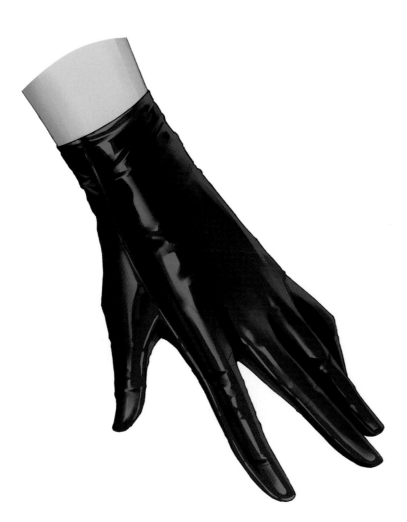

새 레이어를 추가해 반사광을 표현합니다. 배경이 들어간 그림에 반사광을 그릴 때는 주변 환경의 색상을 가져와서 표현하도록 합니다. 단색 배경에 그림을 그릴 때는 하이라이트와 대조되는 색상으로 그려 넣어 색상을 풍부하게 구성합니다.

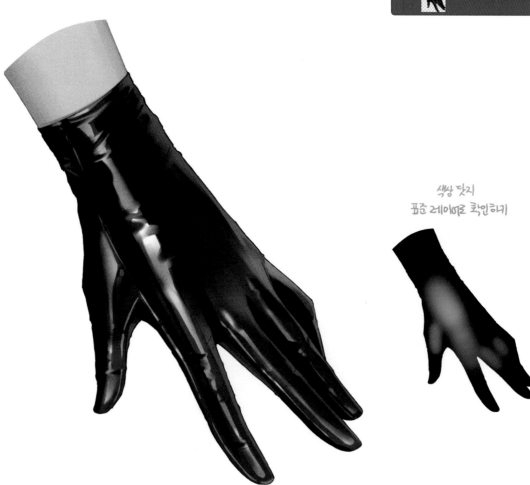

색상 닷지
표준 레이어로 확인하기

색상 닷지 레이어를 추가해 가죽 장갑의 하이라이트를 강조합니다. 전체적인 디테일 묘사를 정리한 뒤 마무리합니다.

# UNIT 02 가죽 구두

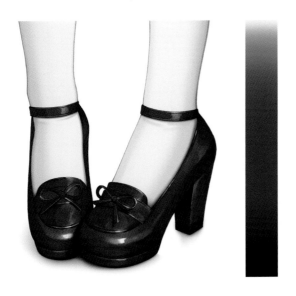

- 반사율이 낮은 가죽은 하이라이트가 흐릿하고 부드럽게 표현
- 전체적으로 소프트 브러쉬를 통해 부드럽고 각지는 곳 없이 그린다.

가죽 구두는 가죽 소재의 한 종류이기 때문에 가죽 장갑에서 설명드렸던 내용과 유사한 부분이 많습니다. 가죽 두께의 차이와 표면의 상태에 따라 반사율이 높아 하이라이트가 선명하게 생기거나 반사율이 낮아 하이라이트가 흐릿하게 생기는 차이가 있습니다.

구두는 발의 형태와 굽 높이를 투시에 맞춰 표현하고, 박음질과 같은 디자인 요소의 디테일을 표현하면 완성도를 높일 수 있습니다.

# 컬러링 튜토리얼 - 가죽 구두

선화 파일 다운로드 : blog.naver.com/etnoc

## STEP 1. 선화 작업

레이어 창 ×

놀낮이 체크!

가죽 구두를 채색하기 전에 베이스가 될 선화를 그립니다. 구두의 높이를 고려하여 뒤꿈치의 위치를 조정합니다. 투
시에 맞는 가이드 선을 활용해 앞쪽의 굽의 높낮이를 동일하게 스케치합니다.

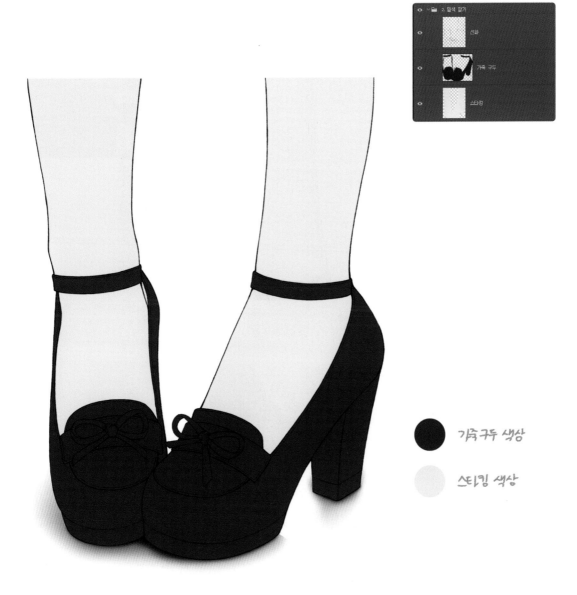

가죽 구두 색상

스타킹 색상

선 레이어 밑에 각각 새로운 레이어를 추가해 스타킹과 구두의 고유 색상을 배치합니다. 채색을 진행하면서 명암 단계를 표현해야 입체감을 드러낼 수 있으니 고유 색상의 명도는 중간 명도로 배치합니다.

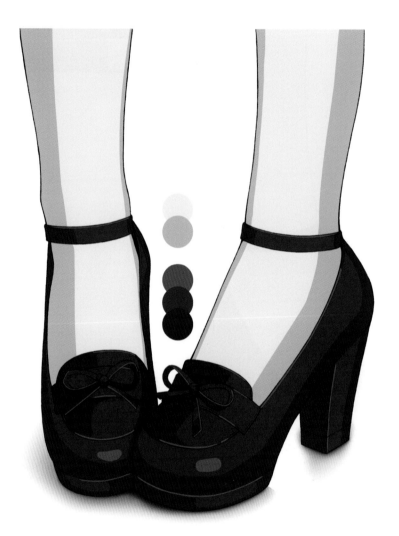

빛의 방향을 설정하고 상대적으로 빛을 받지 못해 어둠이 생기는 면적과 밝아지는 면적을 그립니다. 각각 밑색에 클리 핑 레이어를 만들어 수정이 용이하도록 작업합니다.(어둠과 밝음 레이어는 모두 노말 속성으로 설정합니다.)

## STEP 4. 명암 세분화

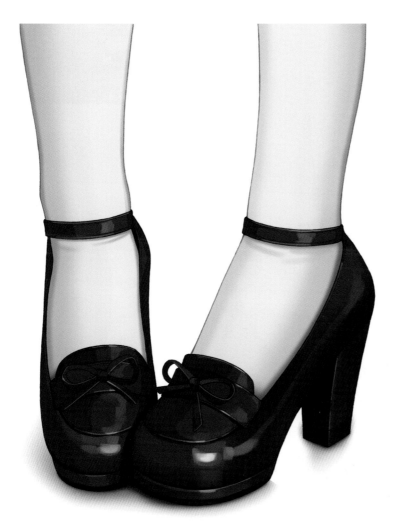

투명도가 적용된 브러쉬로 명암 경계를 부드럽게 풀어 정리하고 하이라이트와 어둠의 명암 단계를 세분화해 표현합니다. 가죽 구두의 광택 질감 표현을 위해 하이라이트 브러쉬 경계를 선명하게 명도를 밝게 그립니다.

## STEP 5. 묘사 정리

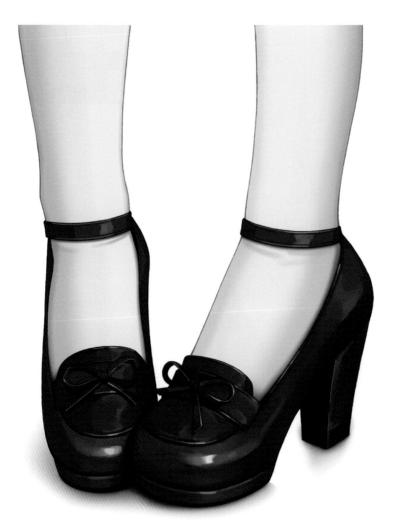

부자연스럽게 자리만 잡아 놓았던 반사광의 터치와 전체적인 기존 묘사 형태를 디테일하게 정리합니다.(디테일을 정리하는 작업은 낮은 해상도의 영상에서 높은 해상도의 영상으로 교체하는 것과 유사합니다.)

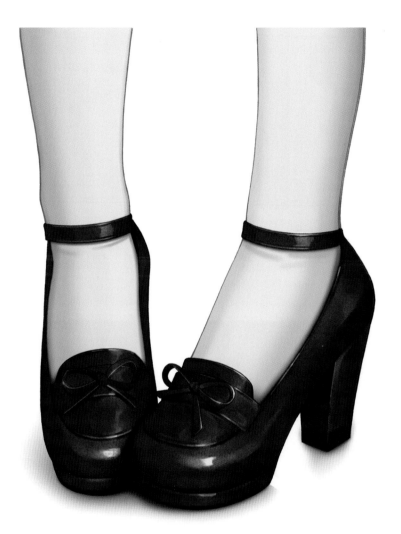

묘사 마무리가 되면 레이어 병합 후 오버레이 레이어로 그림자 경계를 부드럽게 보정하고 색상 닷지 레이어로 구두의
하이라이트를 강조합니다. 전체적인 노이즈 필터와 커브 레이어를 통해 보정을 마무리합니다.

# UNIT 03 금속 액세서리

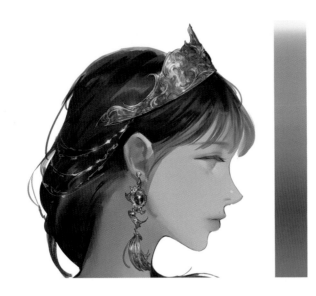

- 금속 액세사리는 반사율이 높아 전체적인 명암 단계의 대비가↑
- 어두운 면적과 밝은 면적의 차이를 선명하게 그린다.

금속 소재는 반사율이 높아 하이라이트가 선명하게 생기면서 전체적인 명암 단계의 대비가 높다는 특징이 있습니다. 액세서리는 문양과 같은 디자인 요소가 들어가 있는 경우가 많아 복잡한 형태의 채색을 어떻게 접근해야 할지 어렵게 느낄 수 있습니다.

디자인 요소가 복잡해도 입체가 갖고 있는 큰 형태를 지키면서 입체감을 깨지 않고 묘사를 더해가는 채색 방식으로 완성도를 올려봅시다. 그리고 레이어 속성을 활용해 금속의 반짝이는 재질을 쉽게 표현하는 방법을 알아봅시다.

# 컬러링 튜토리얼 – 금속 액세서리

선화 파일 다운로드 : blog.naver.com/etnoc

## STEP 1. 선화 작업

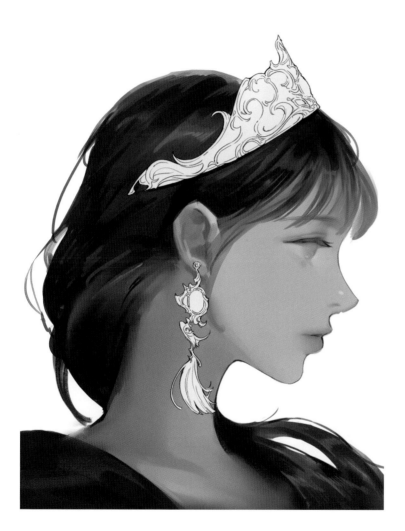

금속 액세서리를 채색하기 전에 베이스가 될 선화를 그립니다. 왕관과 귀걸이를 스케치하여 문양 장식을 더해 디자인 요소를 풍부하게 꾸밉니다.

## STEP 2. 밑색 깔기

레이어 창 ✕

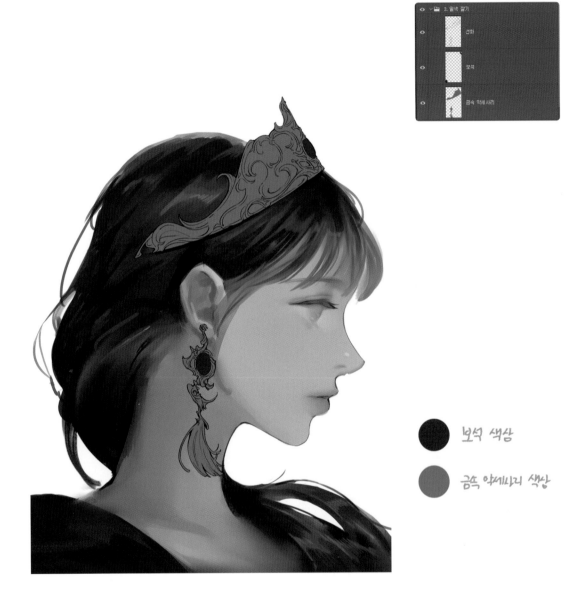

보석 색상

금속 악세사리 색상

스케치 레이어 밑에 새로운 레이어를 추가해 금속 액세서리와 보석의 고유 색상을 배치합니다. 추후 명암 단계를 표현하기 위해 기본 색상은 밝지도 않고 어둡지도 않은 중간 계열의 명도를 사용하도록 합니다.

레이어 창 ×

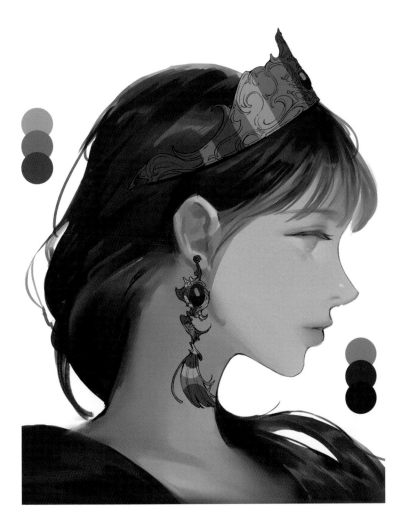

빛의 방향을 설정하고 하드 브러쉬를 사용해 밝아지는 부분과 어두워지는 부분의 경계를 그려 넣습니다. 기본 색상과 밝음, 어둠 총 3단계의 명암으로 단순하게 그립니다. 금속 재질 특성상 밝은 부분과 어두운 부분의 명암 대비를 높여 표현해야 합니다.

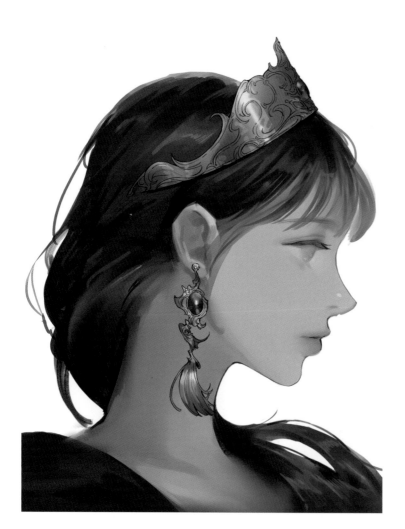

소프트 브러쉬로 명암 경계를 부드럽게 풀어 묘사를 정리합니다. 반짝이는 금속 재질은 하이라이트가 선명하게 드러나는 특징이 있어 색상 닷지 레이어를 사용해 표현을 강조합니다. 오버레이 레이어를 추가해 전체적인 명암 대비를 높입니다.

## STEP 5. 디테일 정리

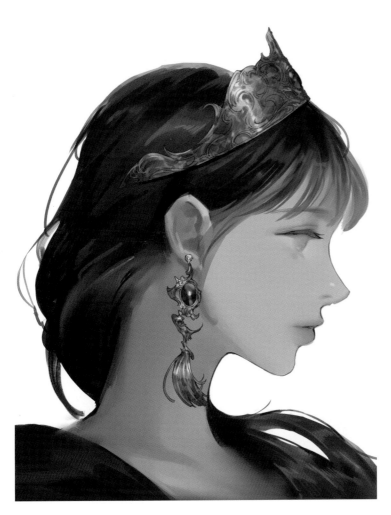

입체가 갖고 있는 기본적인 큰 형태에 대한 명암 표현이 정리가 되었다면 초반에 스케치 해놓았던 문양 장식들에 대한 입체 표현을 더해 디테일 묘사를 정리합니다.

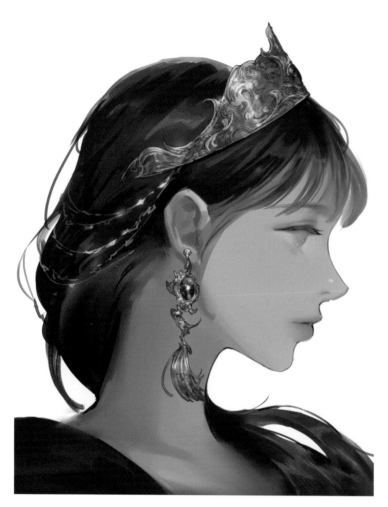

장식 레이어를 추가해 디자인 요소를 더합니다. 색상 닷지 레이어를 만들어 금속 하이라이트 주변을 더 밝게 강조하고 묘사를 정리한 뒤 마무리합니다.

저자 협의
인지 생략

레이어 효과로 완성하는 —————

# 캐릭터 컬러링
## 소재와 재질편

| | |
|---|---|
| 1판 1쇄 인쇄 2021년 7월 25일 | 1판 1쇄 발행 2021년 7월 30일 |
| 1판 2쇄 인쇄 2022년 8월 15일 | 1판 2쇄 발행 2022년 8월 20일 |

—

지 은 이 솔라카
발 행 인 이미옥
발 행 처 디지털북스
정   가 20,000원
등 록 일 1999년 9월 3일
등록번호 220-90-18139
주    소 (03979) 서울 마포구 성미산로 23길 72 (연남동)
전화번호 (02)447-3157~8
팩스번호 (02)447-3159

—

ISBN 978-89-6088-376-5 (13650)
D-21-06
Copyright ⓒ 2022 Digital Books Publishing Co., Ltd

**DIGITAL BOOKS**
디지털북스